« On m'aurait offert un petit fixe moyennant fourniture
à l'année et photographies de Paris et des bords de Seine,
je n'aurais rien souhaité de plus pour mon bonheur… »

"Had I been offered a yearly retainer in exchange for supplying
photographs of Paris and the banks of the Seine, nothing could
have made me happier."

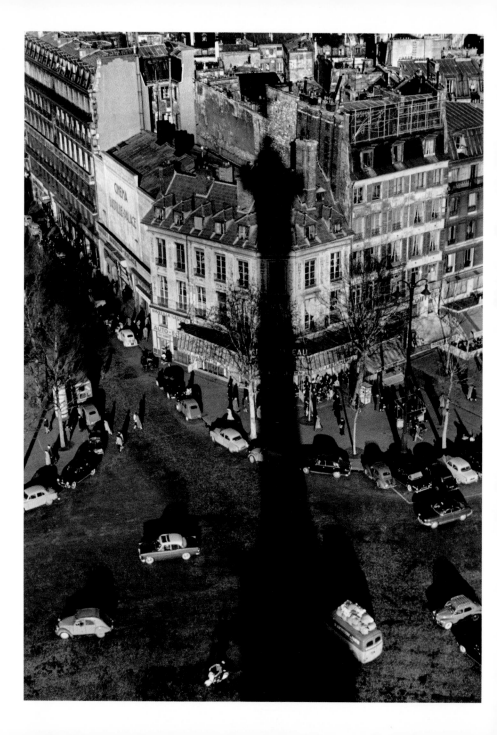

PARIS
RONIS

Flammarion

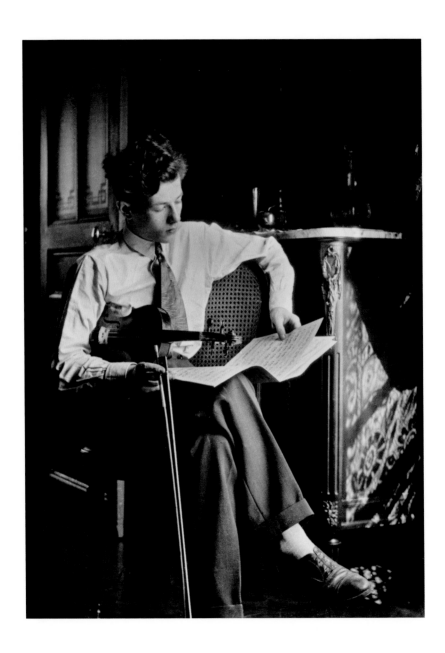

« Autoportrait exécuté dans la salle à manger
de mon appartement de naissance :
8 cité Condorcet à Paris IXᵉ, au printemps 1929. »

"Self-portrait taken in the dining room of the apartment
in which I was born: 8, Cité Condorcet, in the
ninth arrondissement of Paris, spring 1929."

Page 2

L'ombre de la colonne de Juillet,
place de la Bastille, 1957

*The shadow of the July Column,
Place de la Bastille*

Sur les pentes de la butte Montmartre, depuis le haut de la rue Muller, 1934

On the slope of the Butte Montmartre, seen from the top of Rue Muller

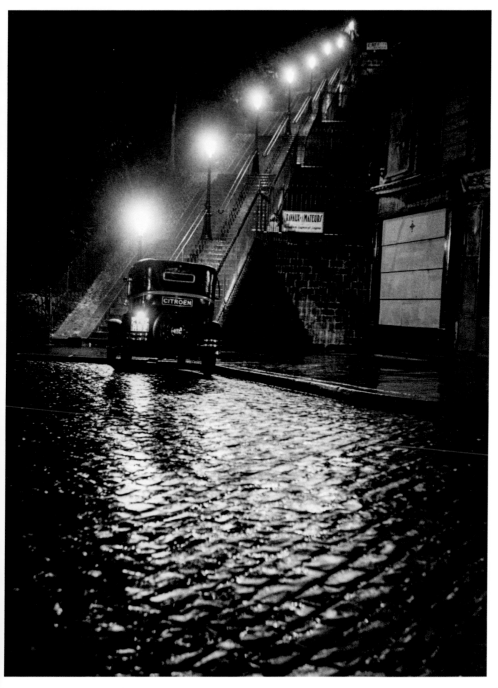

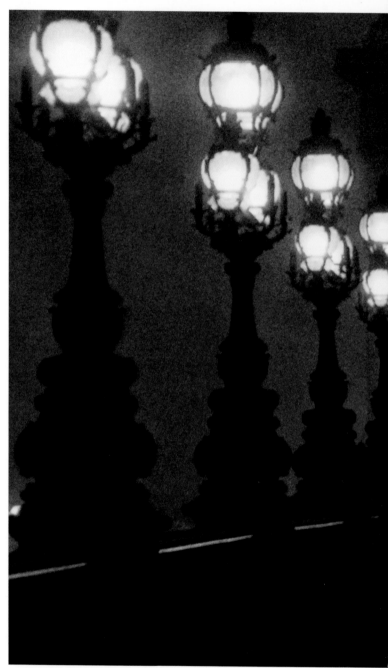

Pont
Alexandre III, 1957

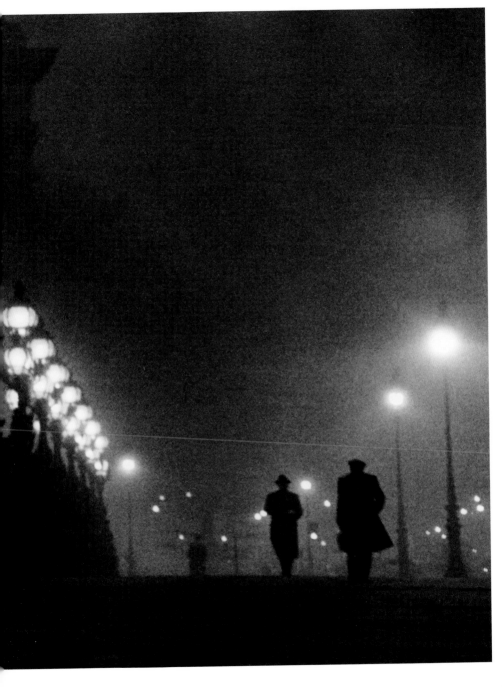

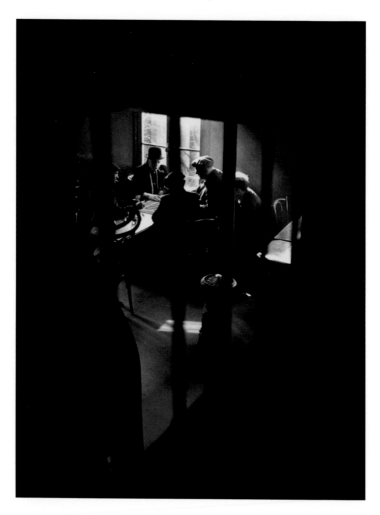

Le bistrot de la rue des Cascades, 1948

Bistro on Rue des Cascades

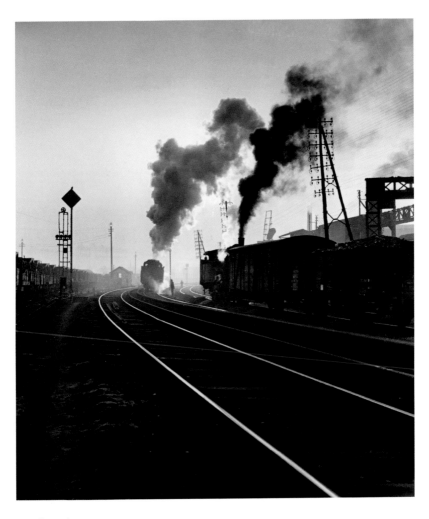

Gare du Nord, 1950

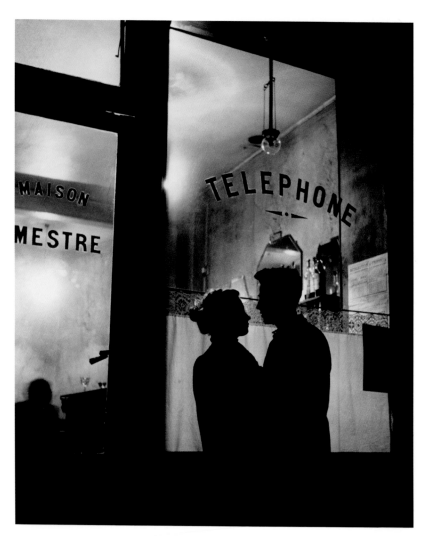

Devant chez Mestre, 1947

In front of Maison Mestre

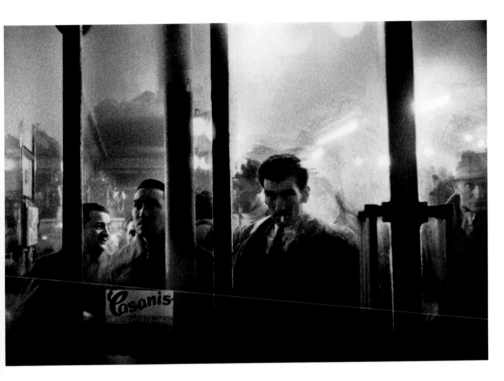

Un café rue Montmartre, un soir de pluie, 1956
A café on Rue Montmartre on a rainy evening

« Le contre-jour (c'est fou ce que le contre-jour me fascine !)
m'avait fait choisir cet endroit, pour avoir le store à gauche
et le soleil voilé en face. J'avais fait deux prises de vue sans
enthousiasme et tout à coup le surgissement de cette femme
à découvert ! C'était la fête ; avec tout de suite après, comme
toujours dans ces situations aussi fragiles, le pincement
au cœur : ai-je bien appuyé au moment décisif ? »

"I chose this location, with the awning on the left and the veiled
sun in front, because it was against the light (it's crazy how
I'm fascinated by backlighting!). I took two shots with little
enthusiasm, and then suddenly this woman emerged out into
the open! Jubilation was immediately followed by a twinge
of unease, as is always the case in these delicate situations:
had I pressed the shutter at the crucial moment?"

Carrefour Sèvres-Babylone, 1948
Sèvres-Babylone Crossroads

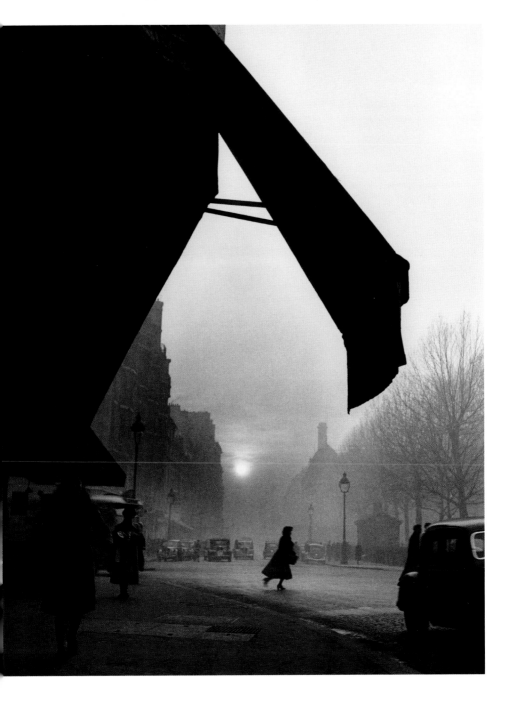

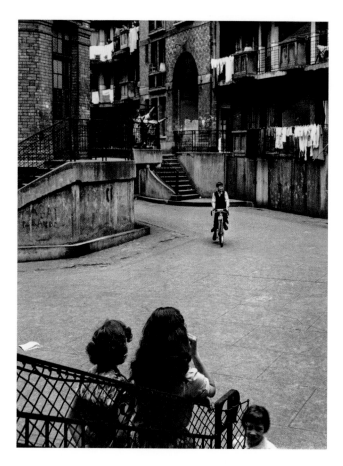

La cour d'une HBM (Habitation à Bon Marché) du boulevard Sérurier, 1948-1950

Courtyard in an HBM (social housing project) on Boulevard Sérurier

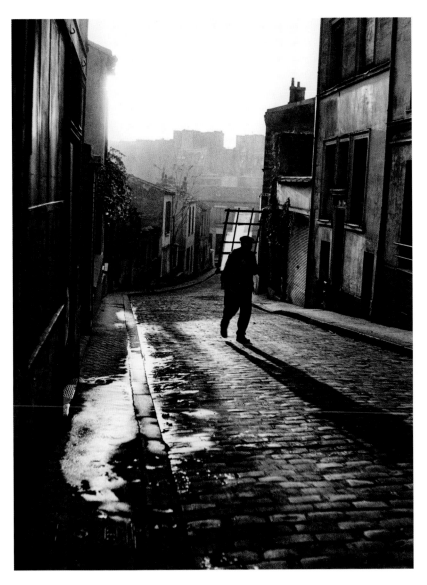

Vitrier, rue Laurence-Savart, 1948

A glazier on Rue Laurence-Savart

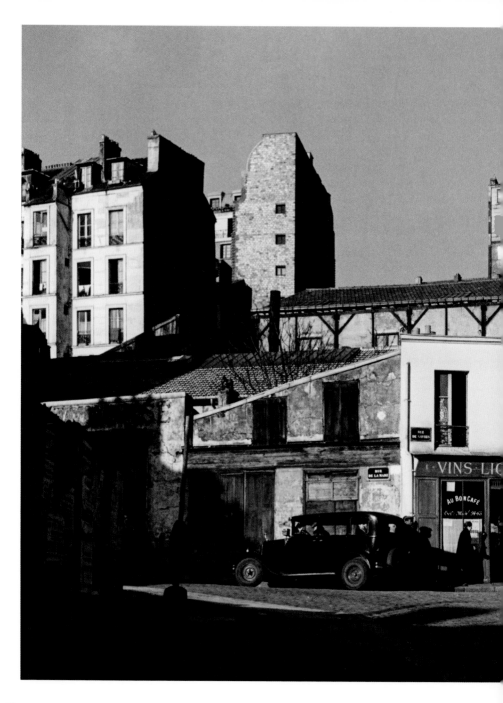

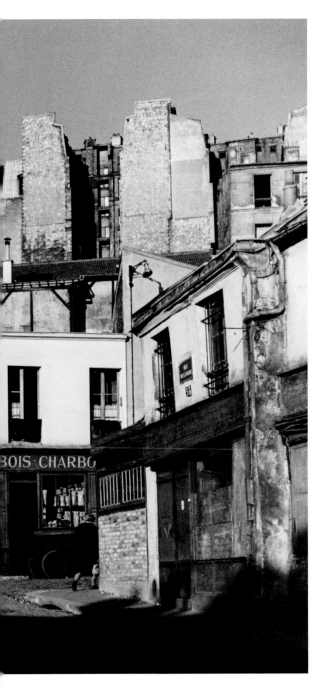

Carrefour de la rue de la Mare
et de la rue de Savies, 1948-1950

*Intersection between Rue de la
Mare and Rue de Savies*

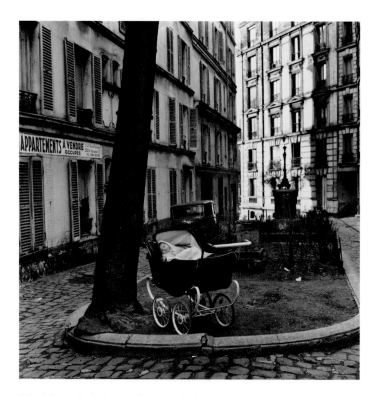

Villa du Parc, près des Buttes-Chaumont, 1948-1950

Villa du Parc, near Buttes-Chaumont

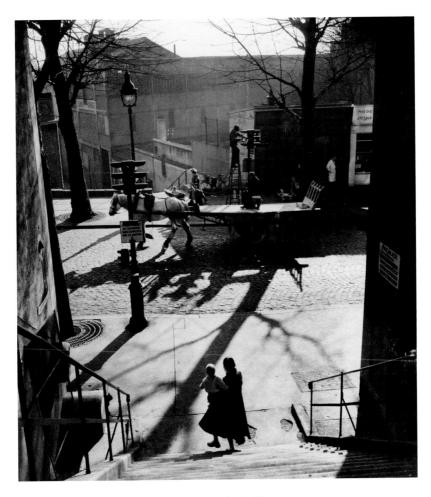

Avenue Simon-Bolivar depuis l'escalier de la rue Barrelet-de-Ricou, 1950

Avenue Simon-Bolivar, seen from the stairway on Rue Barrelet-de-Ricou

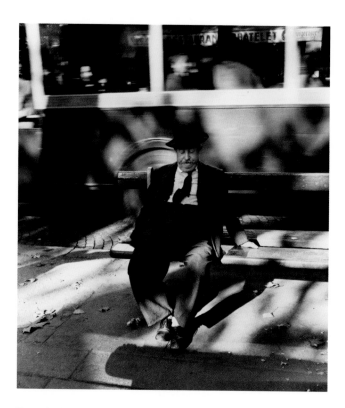

Une petite sieste au calme, quai de la Mégisserie, 1954

A quiet snooze on Quai de la Mégisserie

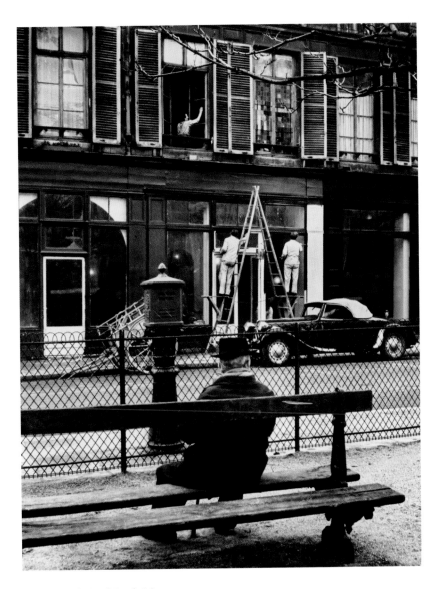

Square Gabriel-Pierné, Rue de Seine, 1952

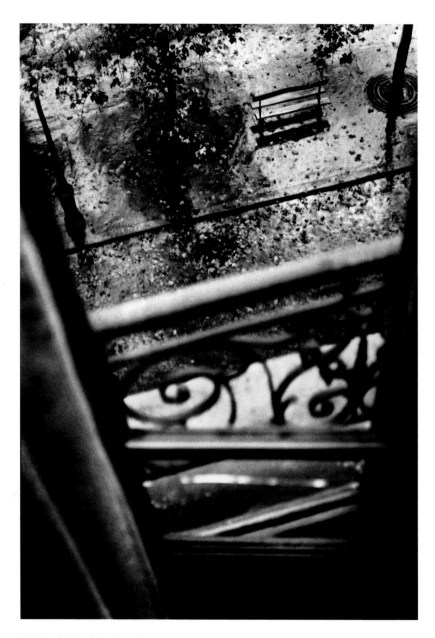

Boulevard Richard-Lenoir, 1938

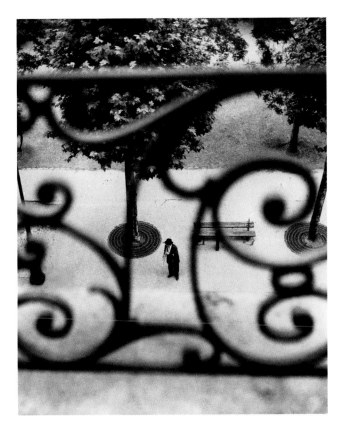

Mendiant-musicien, boulevard Richard-Lenoir, 1946

Street musician on Boulevard Richard-Lenoir

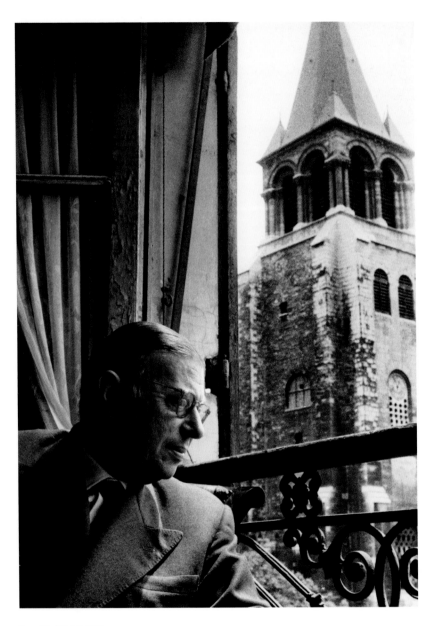

Jean-Paul Sartre, 1956

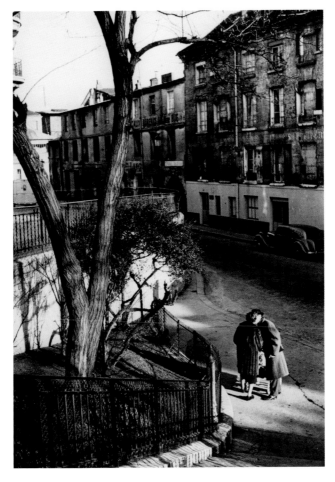

Les amoureux de la rue de la Clef, c. 1957

Lovers on Rue de la Clef

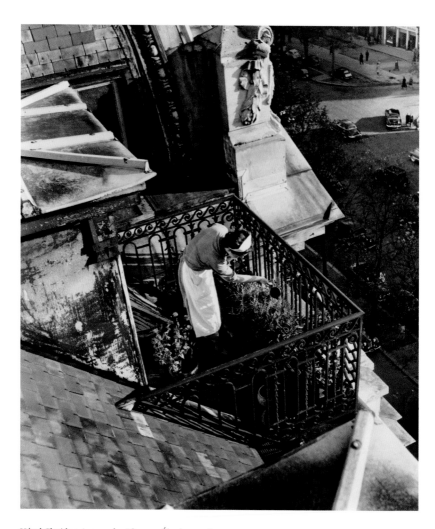

Hôtel Claridge, Avenue des Champs-Élysées, 1948

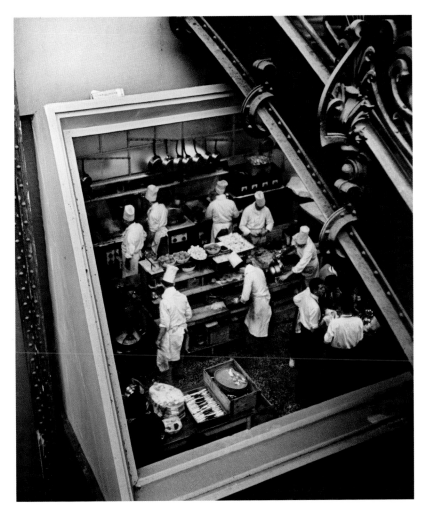

Les cuisines du Grand Palais pendant le Salon des arts ménagers, 1952
The kitchens of the Grand Palais during the Salon des Arts Ménagers

Marchandes de frites, rue Rambuteau, 1946

French-fry vendors on Rue Rambuteau

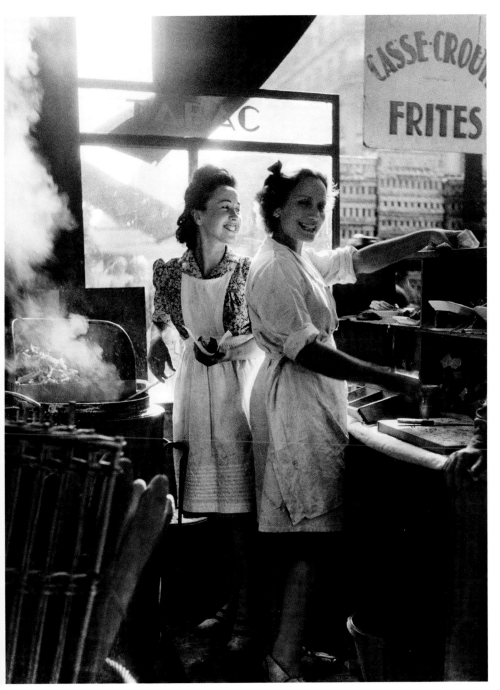

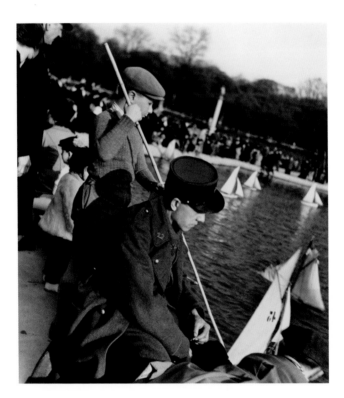

Au bord du bassin des jardins du Luxembourg, la guerre est proche, mi-juin 1939
By the edge of the fountain in the Luxembourg Gardens on the eve of war, mid-June 1939

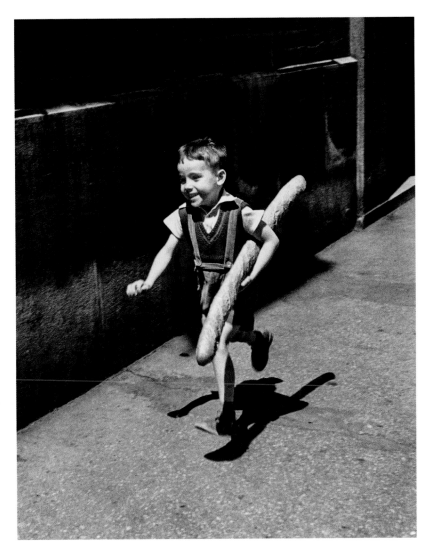

Le petit Parisien, 1952

The little Parisian

Gamins de Belleville, sous l'escalier de la rue Vilin, 1959
Kids from Belleville beneath the staircase on Rue Vilin

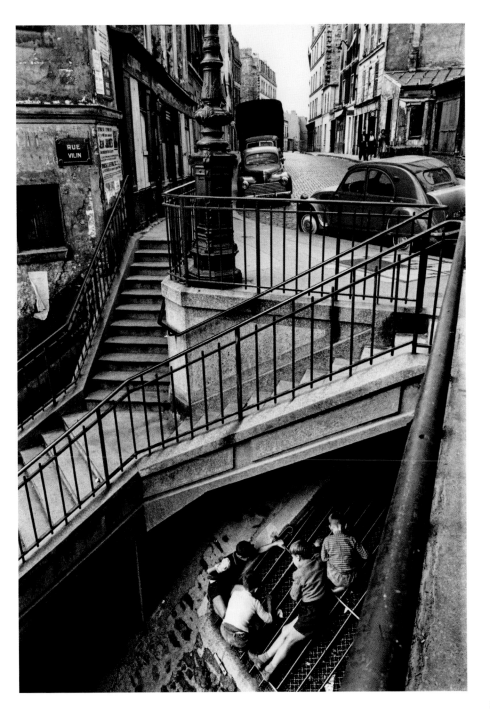

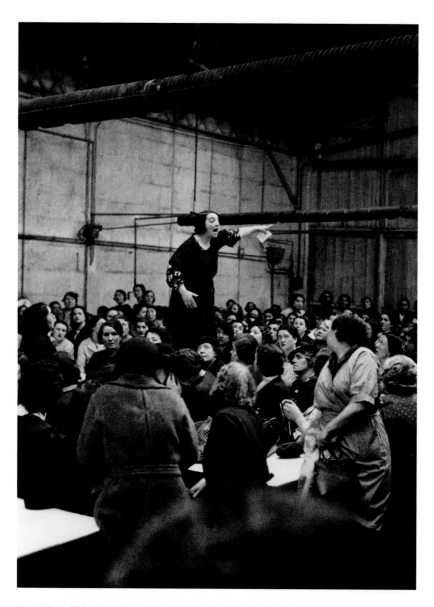

Rose Zehner, déléguée syndicale, pendant une grève chez Citroën-Javel, 1938

Shop steward Rose Zehner, during a strike at Citroën-Javel

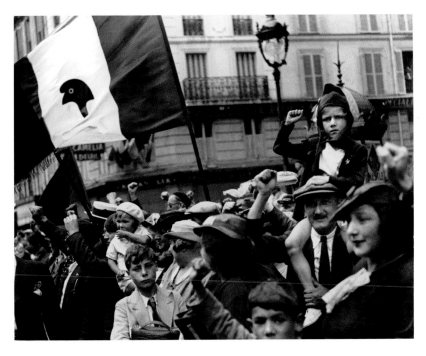

Pendant le défilé de la victoire du Front populaire, rue Saint-Antoine, 14 juillet 1936

Victory parade for the Front Populaire, Rue Saint-Antoine, July 14, 1936

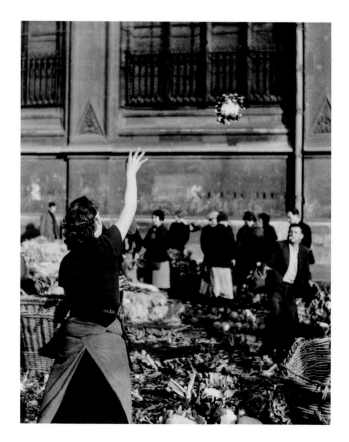

Fin de marché entre les Halles de Baltard et l'église Saint-Eustache, 1938

*At the end of the market between Les Halles (by architect Victor Baltard)
and Saint Eustache Church*

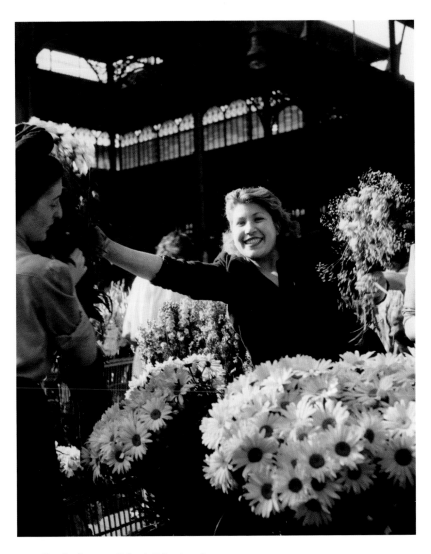

Le pavillon des fleurs aux Halles de Baltard, 1946

The flower emporium at Les Halles market

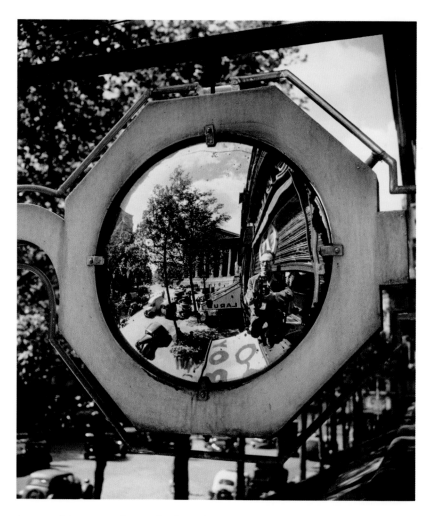

Autoportrait dans une enseigne, rue Royale, 1948

Self-portrait in a shop sign, Rue Royale

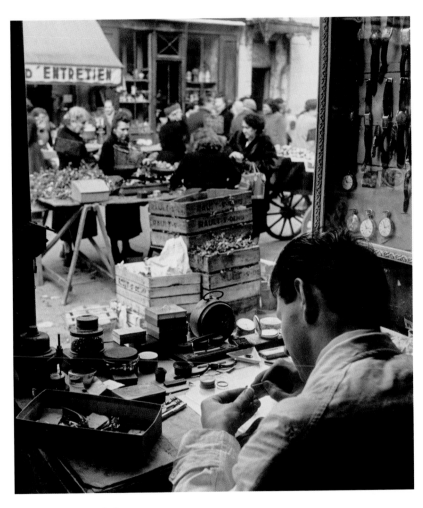

Chez un horloger, rue d'Aligre, 1952

In a watch repairer's store, Rue d'Aligre

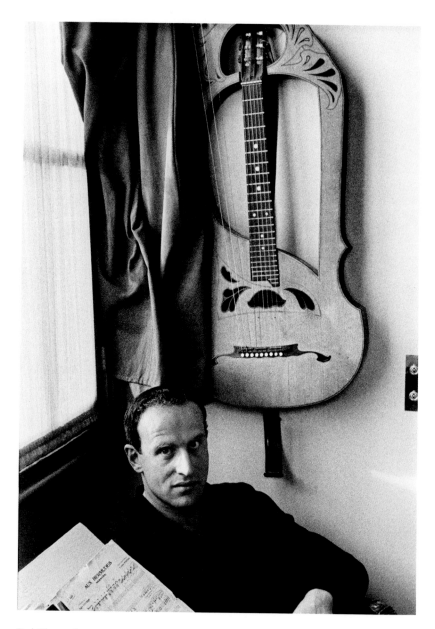

Boris Vian, 1956

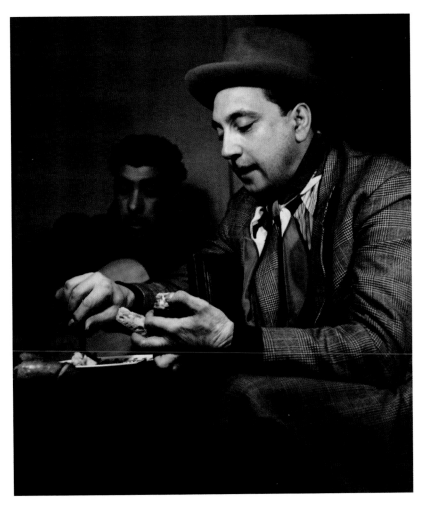

Django Reinhardt ; à l'arrière-plan Joseph, son frère, 1945
Django Reinhardt, with his brother Joseph in the background

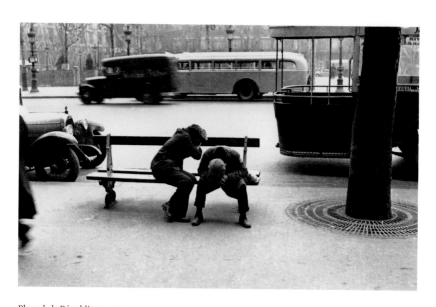

Place de la République, 1935

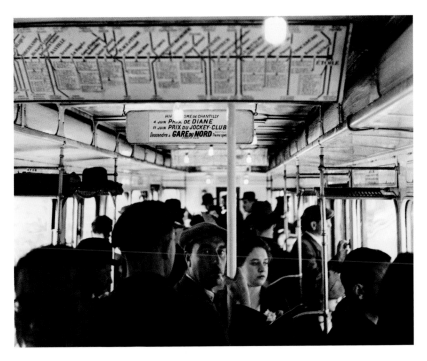

Dans le métro aérien, 1939

In the elevated railway

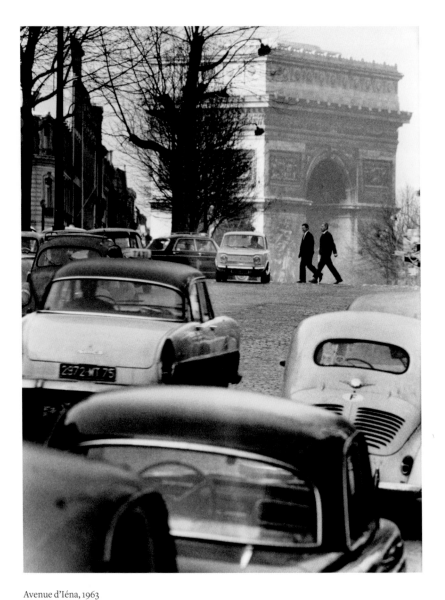

Avenue d'Iéna, 1963

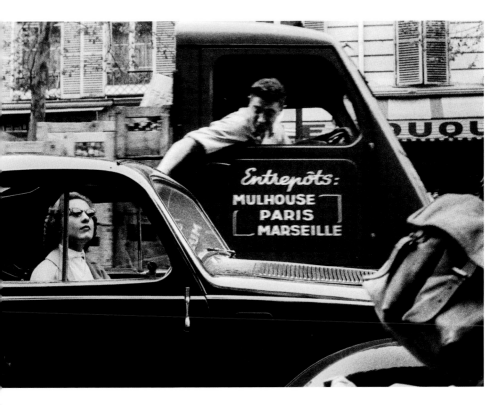

Galanterie, 1956

A gallant remark

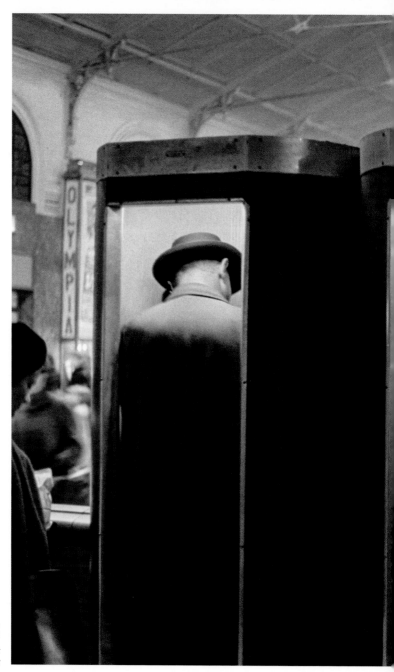

Salle des pas-perdus,
gare Saint-Lazare, 1955

Waiting room at
Gare Saint-Lazare

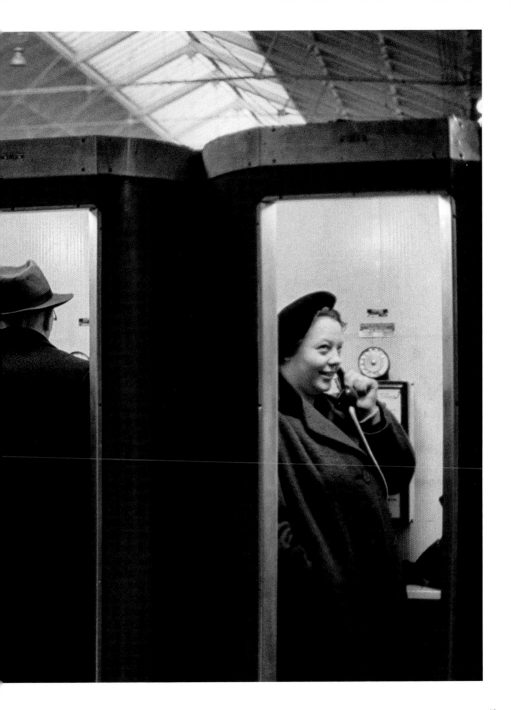

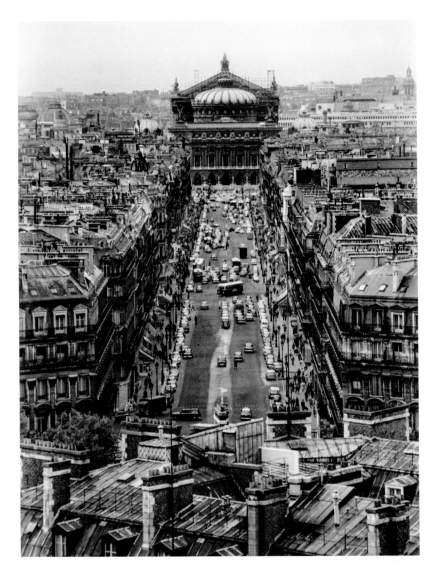

L'Opéra vu depuis le toit d'un pavillon du Louvre, 1961

The Paris Opera, seen from the roof of a pavilion at the Louvre

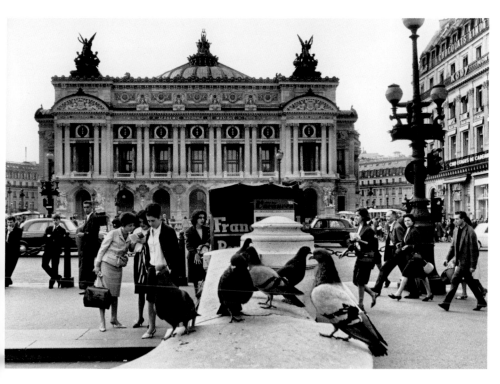

Place de l'Opéra, 1964

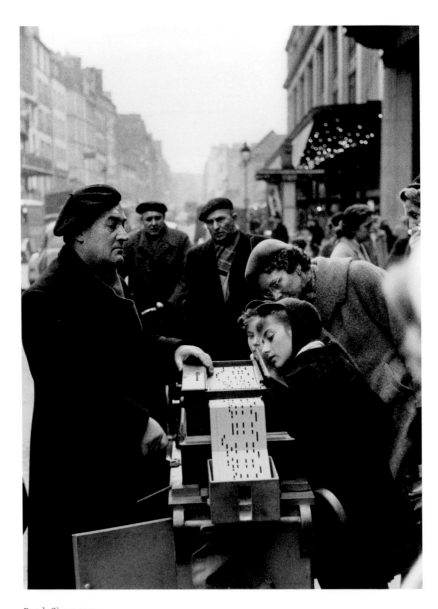

Rue de Sèvres, 1955

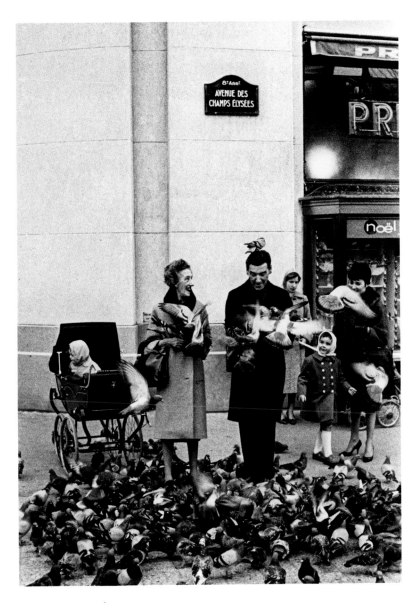

Avenue des Champs-Élysées, 1960

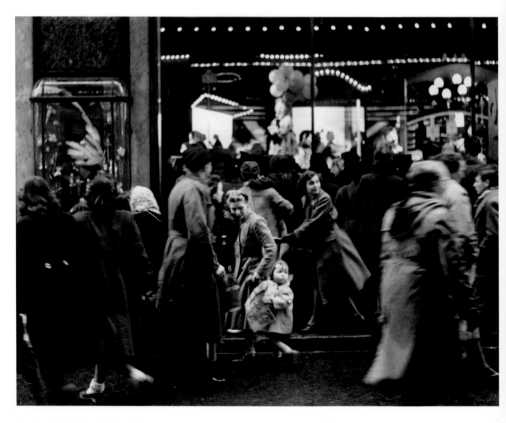

Semaine de Noël, rue de Mogador, 1952

Christmas week, Rue de Mogador

Semaine de Noël, dans un grand magasin, 1954

Christmas week, in a department store

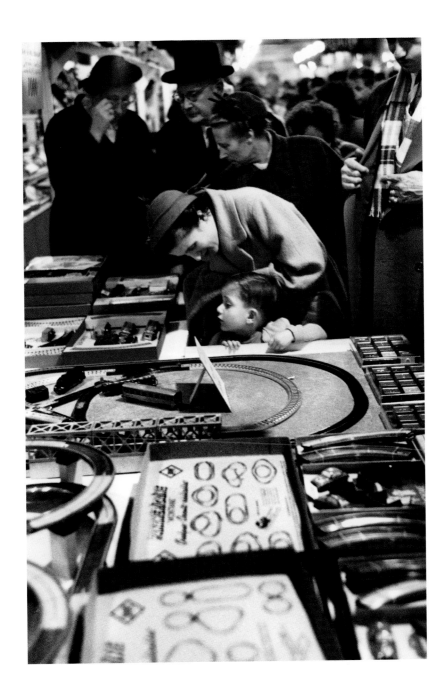

Semaine de Noël, boulevard Haussmann, 1987

Christmas week, Boulevard Haussmann

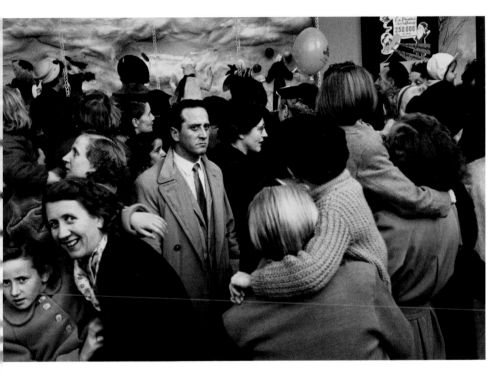

Semaine de Noël, place du Palais-Royal, 1954

Christmas week, Place du Palais-Royal

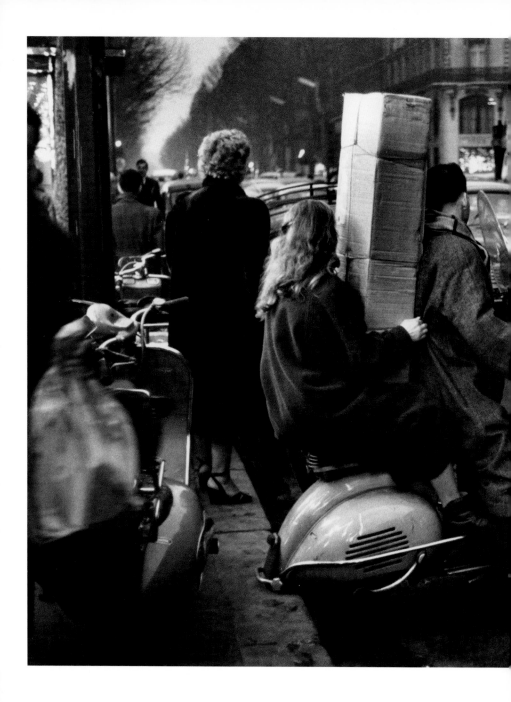

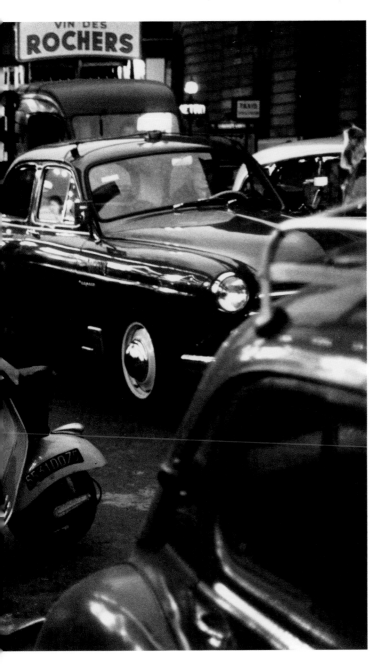

Semaine de Noël,
boulevard Haussmann,
1954

Christmas week,
Boulevard Haussmann

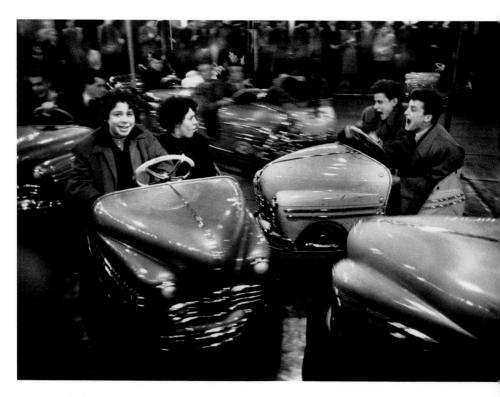

Fête foraine, boulevard Garibaldi, 1955

At the fairground, Boulevard Garibaldi

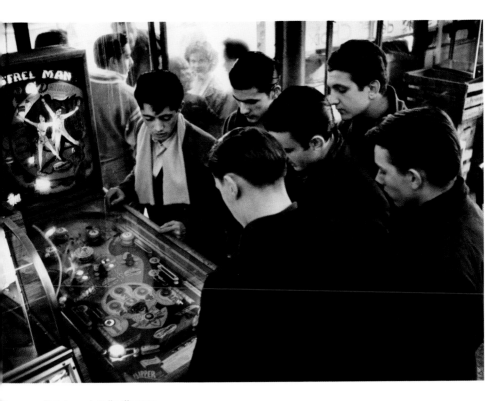

Dans un café de la rue de Belleville, 1955

In a café on Rue de Belleville

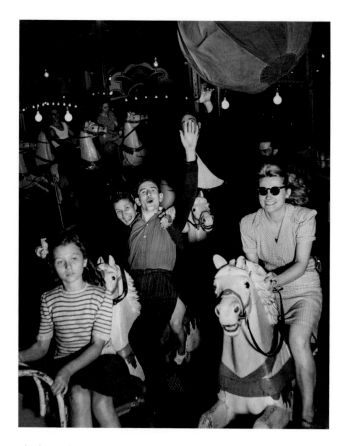

Fête foraine, boulevard Garibaldi, 1947

At the fairground, Boulevard Garibaldi

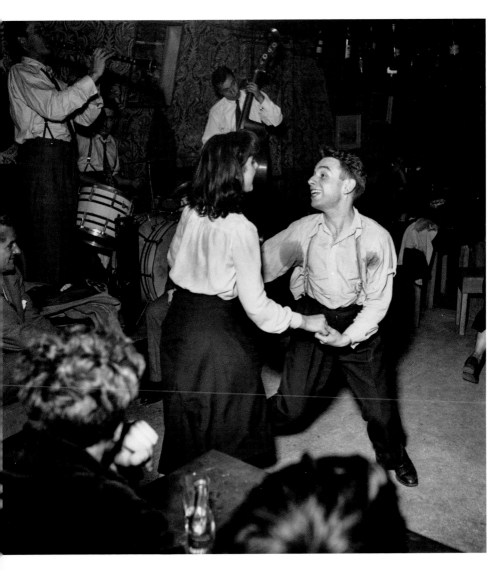

Le club du Vieux Colombier, 1949

The Vieux Colombier club

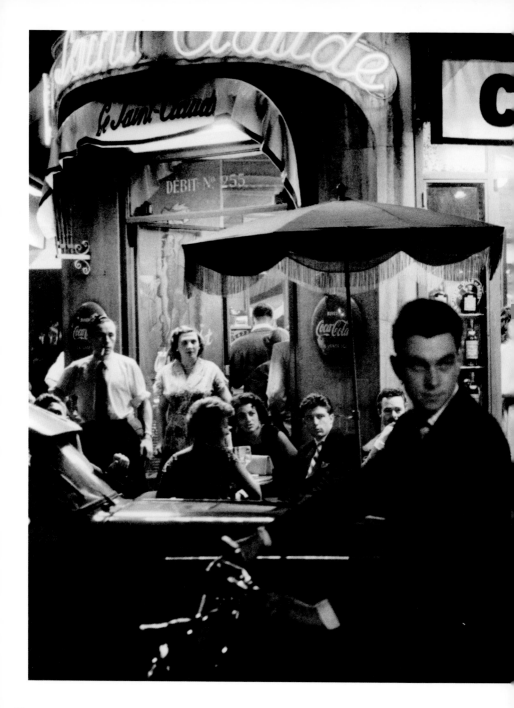

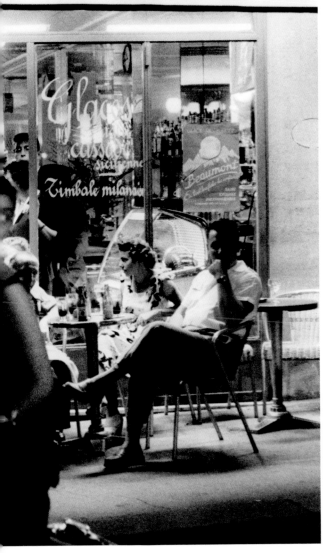

La nuit du 14 juillet,
Saint-Germain-des-Prés, 1955

The night of Bastille Day,
Saint-Germain-des-Prés

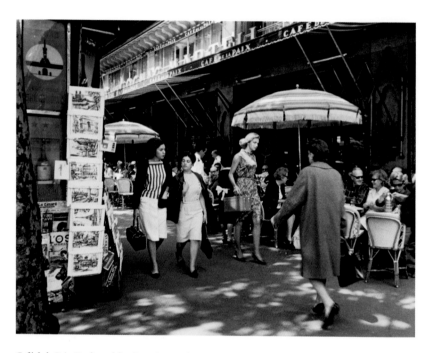

Café de la Paix, Boulevard des Capucines, 1964

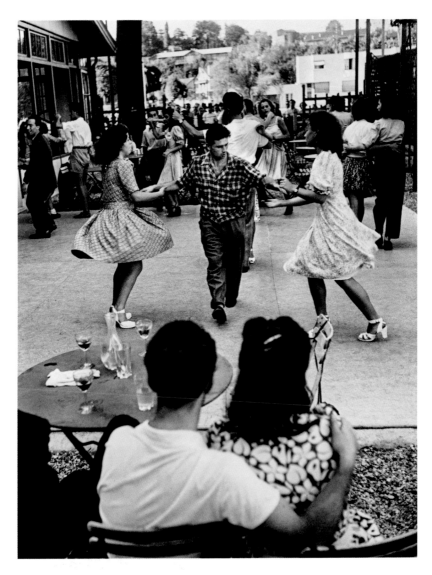

Un bal en plein air, chez Maxe, Joinville-le-Pont, 1947

An open-air dance at Maxe's, Joinville-le-Pont

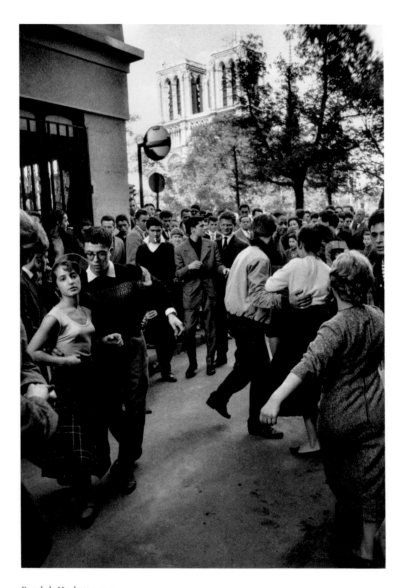

Rue de la Huchette, 1957

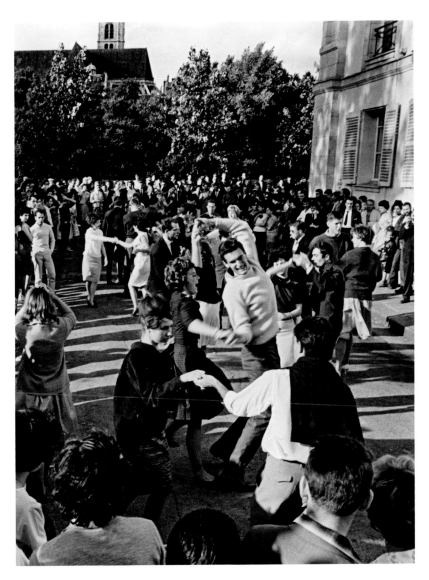

Bal du 14 juillet dans l'île Saint-Louis, 1961

Bastille Day dance on Île Saint-Louis

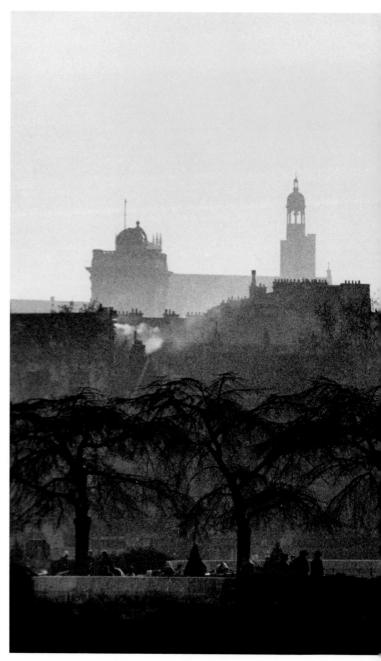

Quais de Seine rive gauche,
depuis la passerelle
Saint-Louis, 1959

*Banks of the Seine
(Left Bank), seen from the
Saint-Louis footbridge*

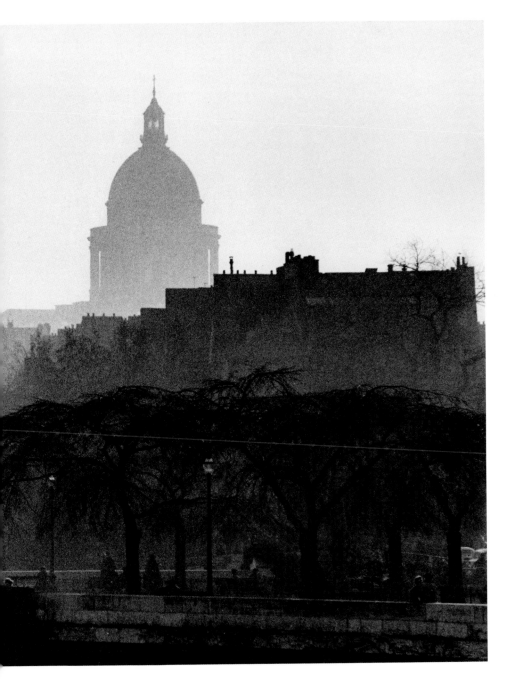

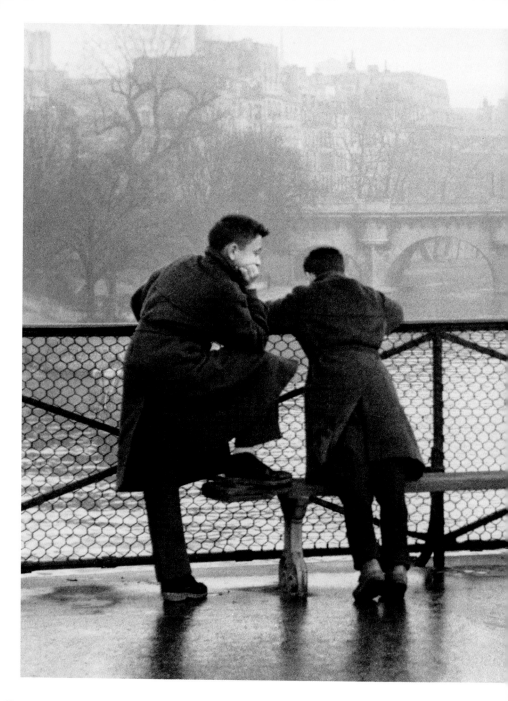

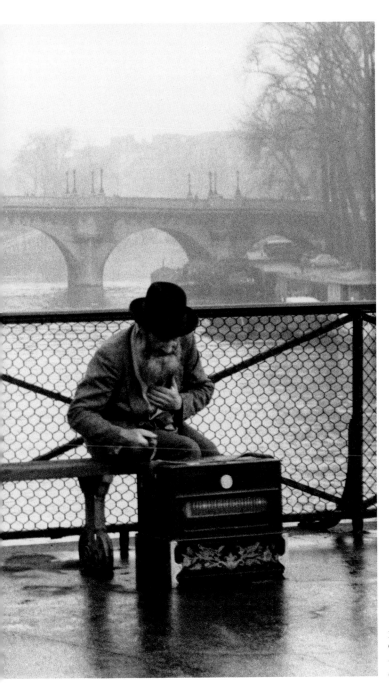

Le mendiant-musicien
du pont des Arts, 1957

*The street musician
of the Pont des Arts*

« C'est cette photographie-là qui fut mon propre révélateur,
qui me remit soudain totalement en question, qui me fit
comprendre du même coup – au-delà de mon travail
ordinaire – le sens profond de ce que toujours je poursuis ;
c'est elle qui m'a plusieurs fois retenu quand j'étais
sur le point de tout lâcher. »

"This is the photograph that served as my own 'developer':
the one which, all of a sudden, called into question everything
I did, and yet which, at the same time, made me understand—
above and beyond my everyday work—the true meaning
of what I was striving for. On several occasions, when I was
on the point of throwing in the towel, this is the photo
that held me back."

La péniche aux enfants, 1959

Barge with children

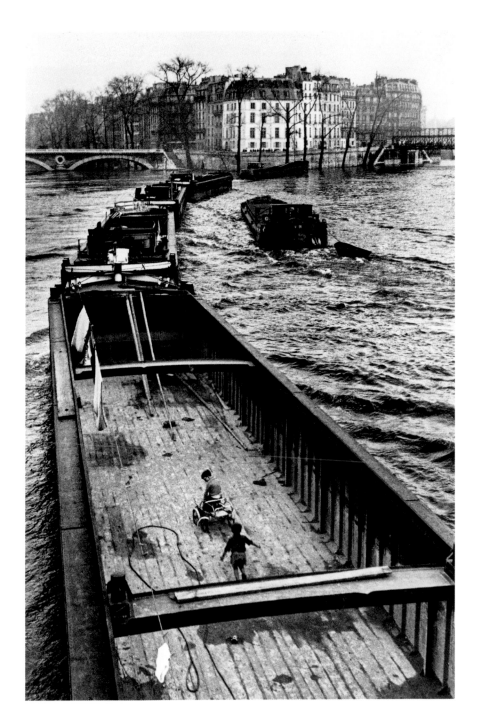

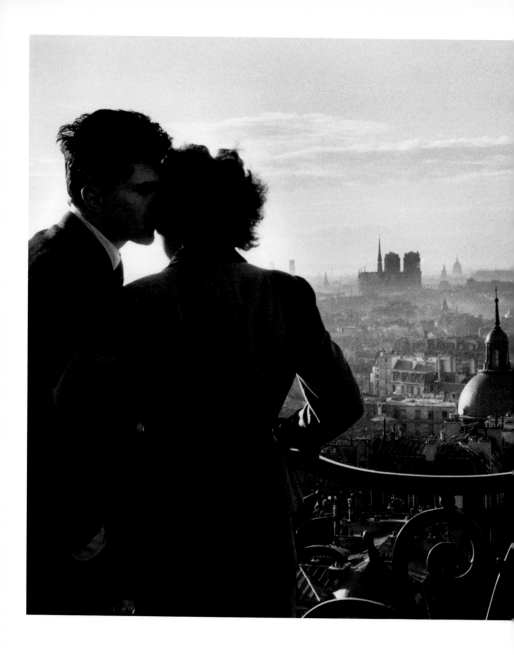

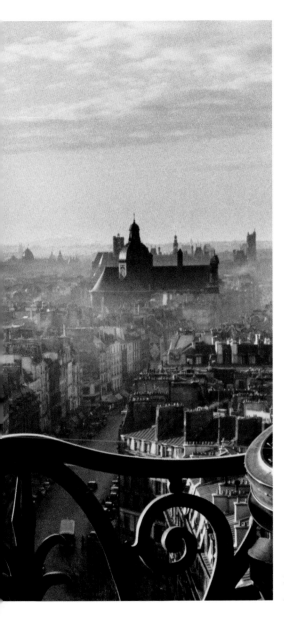

Les amoureux de la Bastille, 1957

Lovers at the Bastille

« Une photographie de hasard. »

"A chance photograph."

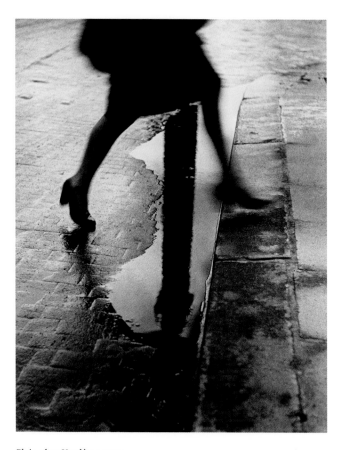

Pluie, place Vendôme, 1947

Rain, Place Vendôme

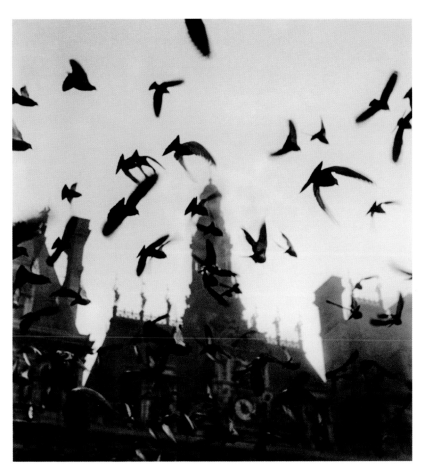

Place de l'Hôtel-de-Ville, 1952

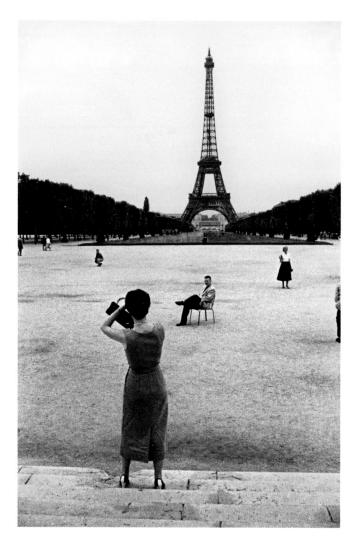

Premiers touristes du matin au Champ-de-Mars, 1956

Early-morning tourists on the Champ-de-Mars

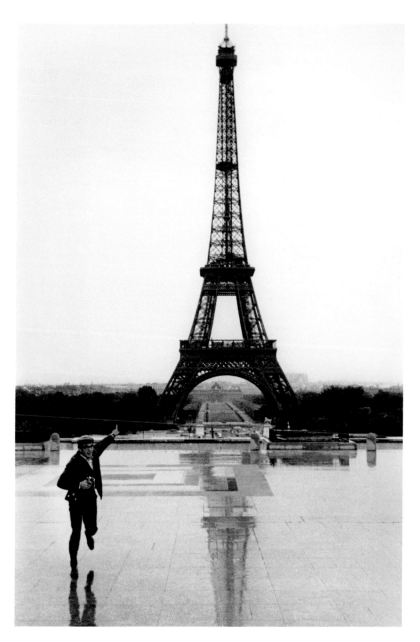

Le touriste, la tour Eiffel par tous les temps, 1964

Tourist at the Eiffel Tower, in all weathers

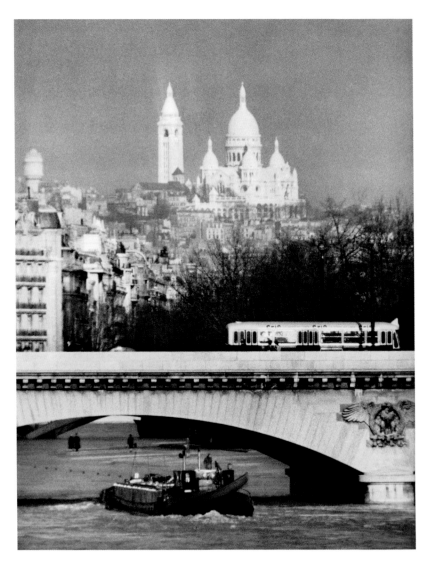

Le pont d'Iéna et le Sacré-Cœur, 1957

The Pont d'Iéna and the Sacré-Cœur Basilica

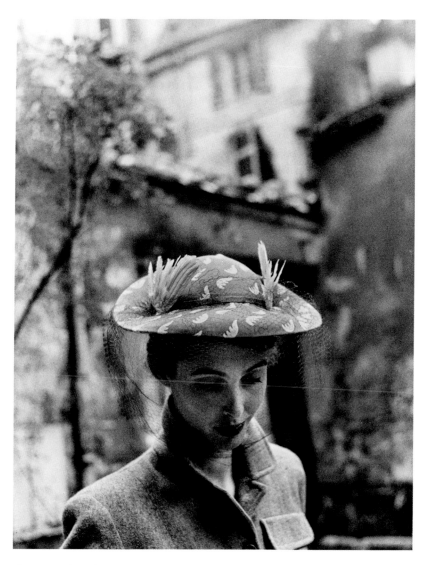

Chapeau Caroline Reboux, 1948

Hat by Caroline Reboux

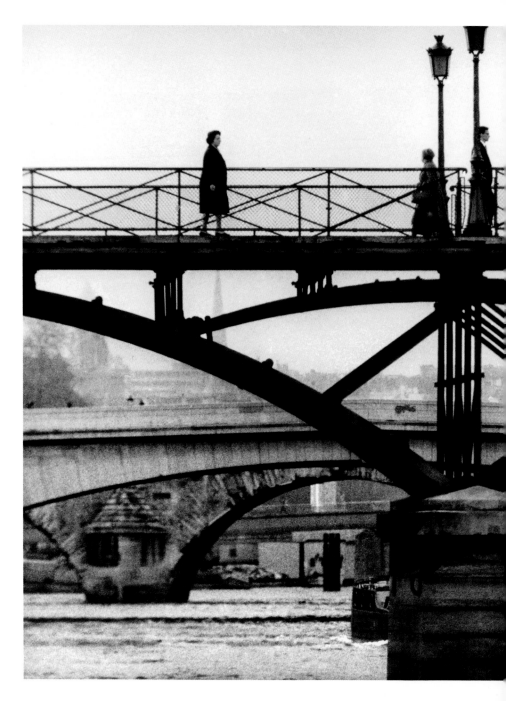

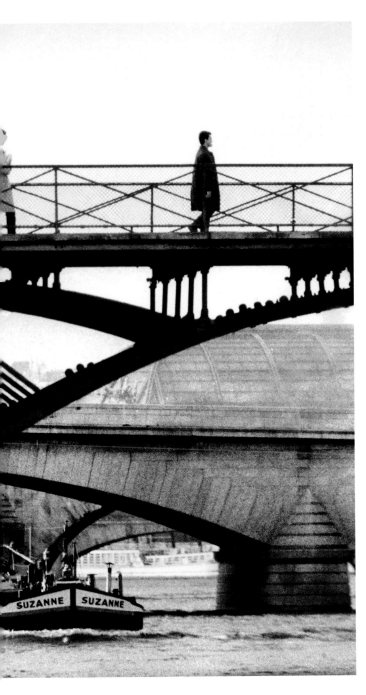

Un détail du pont des Arts
depuis la pointe du square
du Vert-Galant, 1966

*A detail of the Pont des Arts,
seen from the tip of
Square du Vert-Galant*

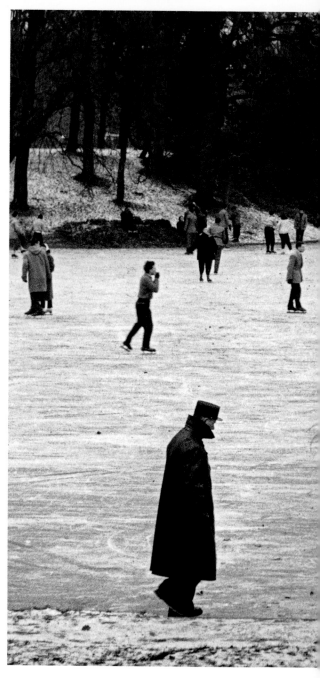

Un dimanche sur le lac gelé
du bois de Boulogne, 1954

*A Sunday on the frozen lake
in the Bois de Boulogne park*

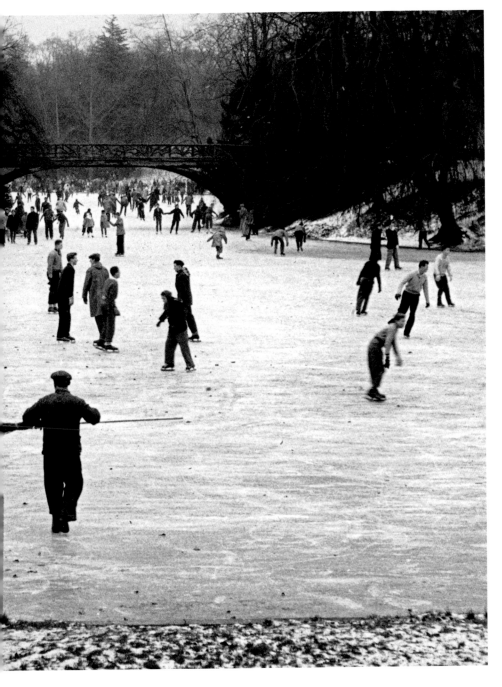

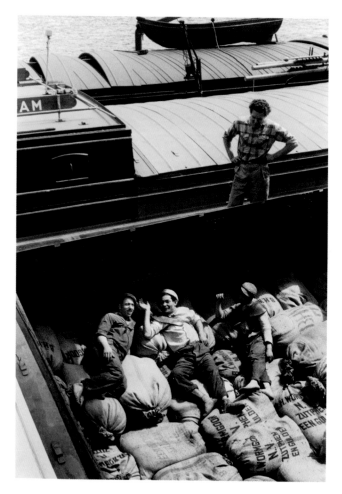

Dockers, Quai d'Ivry, 1957

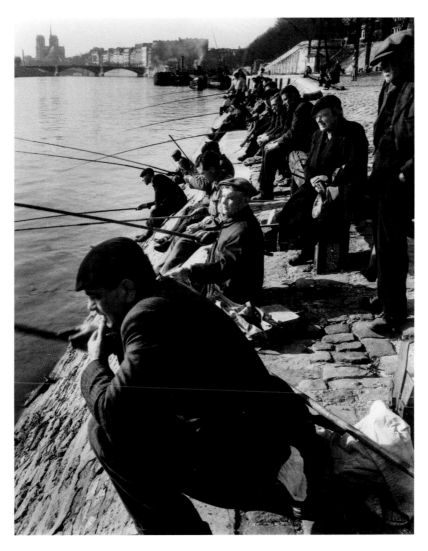

Pêcheurs, quai Henri-IV, 1946

Fishermen, Quai Henri-IV

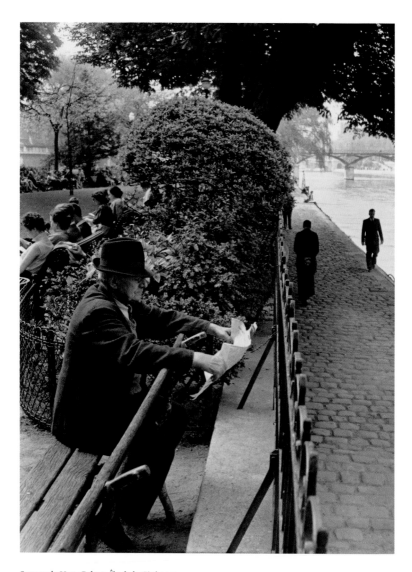

Square du Vert-Galant, Île de la Cité, 1953

« April in Paris », les amoureux du quai des Tuileries, 1953

"April in Paris," lovers on Quai des Tuileries

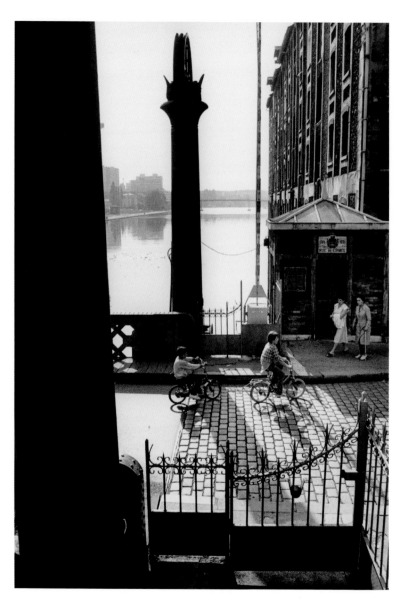

Le pont levant de la rue de Crimée, bassin de la Villette, 1983

The lift bridge on Rue de Crimée, Bassin de la Villette

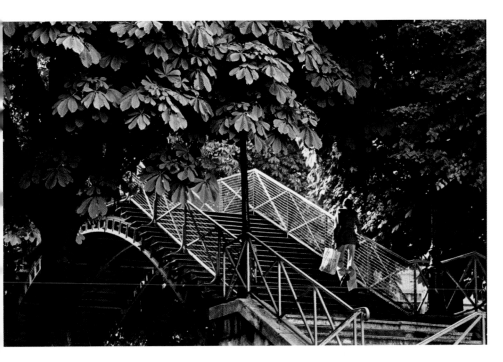

Canal Saint-Martin, 1980

« Photographier au printemps les couples
des bords de Seine, quel poncif !
Mais pourquoi bouder son plaisir ?
Chaque fois que je rencontre des amoureux,
mon appareil sourit ; laissons-le faire. »

"Photographing couples on the banks of the Seine
in spring—what a cliché! But why deprive yourself
of the pleasure? Every time I encounter a pair of lovers,
my camera smiles; let it do its job."

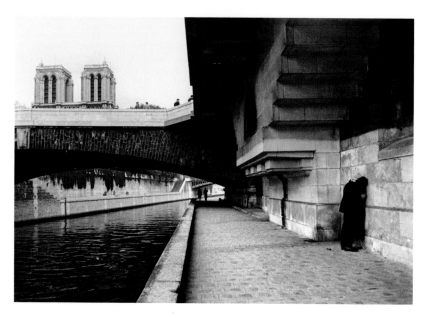

Les amoureux du Petit-Pont, 1957

Lovers at the Petit-Pont

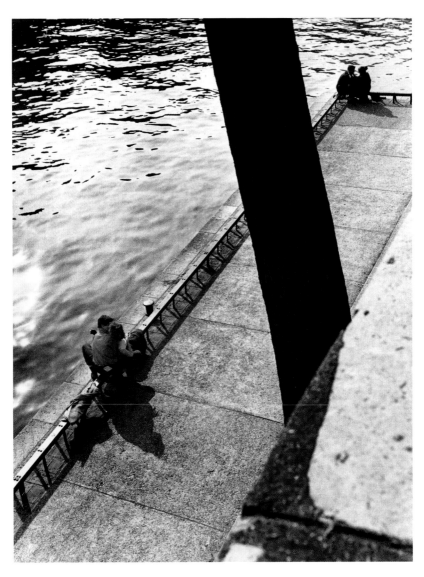

Les amoureux du quai des Tuileries, 1953

Lovers on Quai des Tuileries

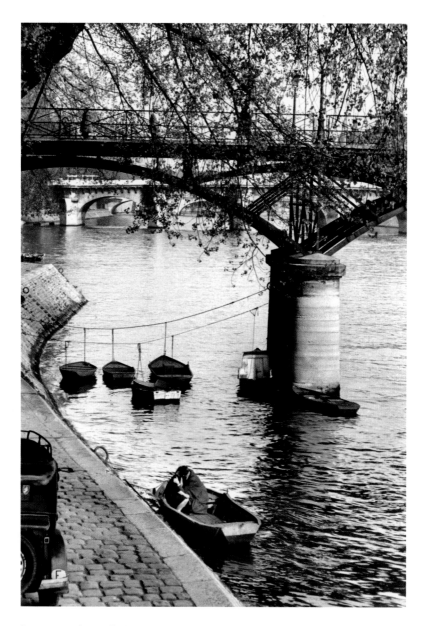

Les amoureux du pont des Arts, 1957

Lovers on the Pont des Arts

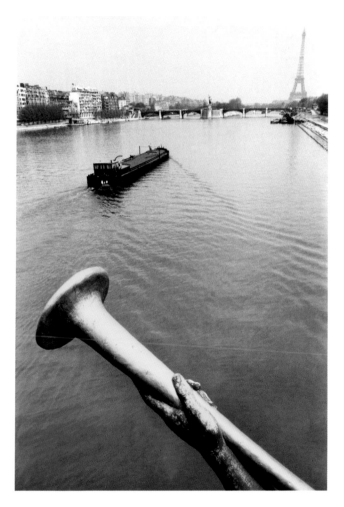

La Seine vue depuis le pont Mirabeau, 1957

The Seine, seen from the Pont Mirabeau

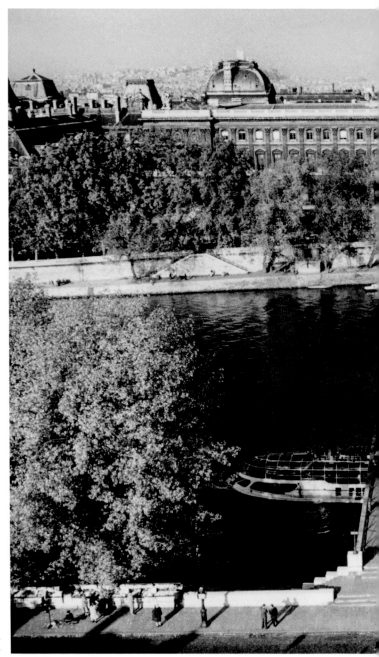

Le pont des Arts,
vu depuis la coupole
de l'Institut de France,
1956

*The Pont des Arts,
seen from the dome
of the Institut de France*

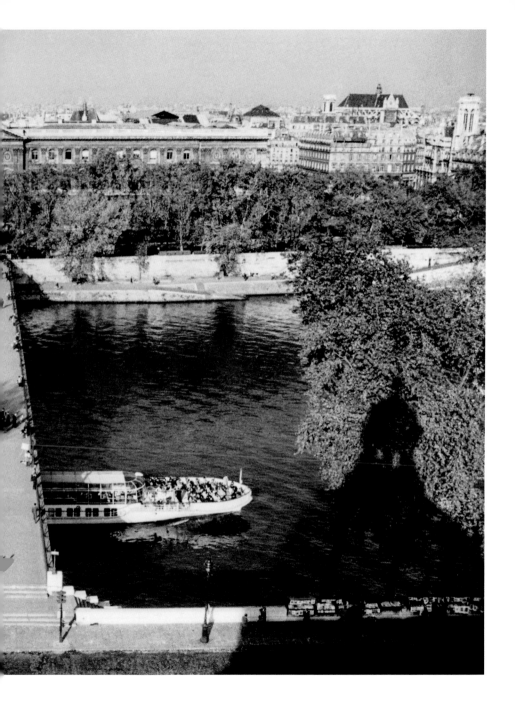

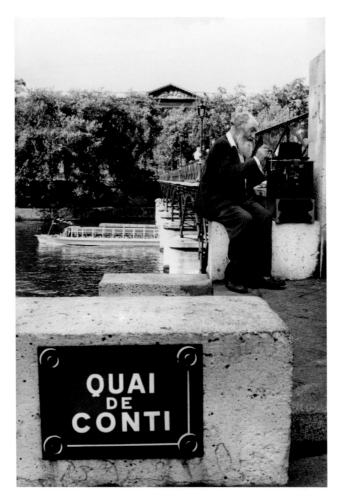

Le mendiant-musicien du pont des Arts, 1960

The street musician of the Pont des Arts

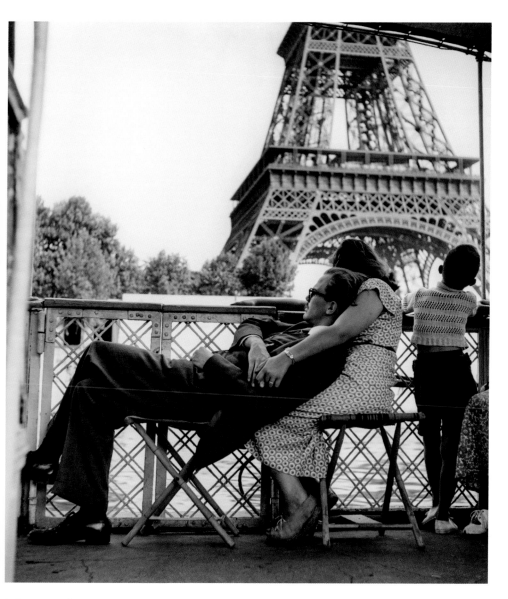

Le bateau-mouche, 1949

On a Bateau-Mouche river cruise

À la pointe en amont de l'île Saint-Louis, 1991

At the tip of Île Saint-Louis, looking upstream

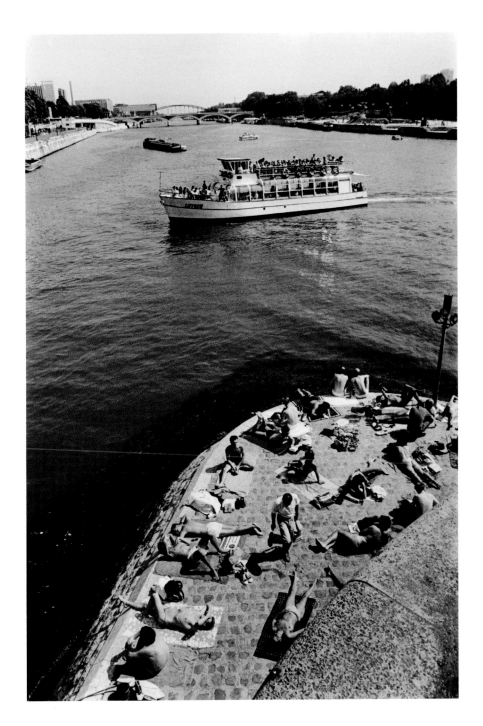

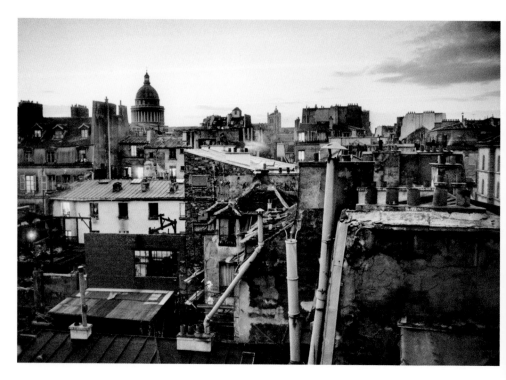

Vue du haut d'une maison de la rue Mouffetard, 1958

View from the top of a house on Rue Mouffetard

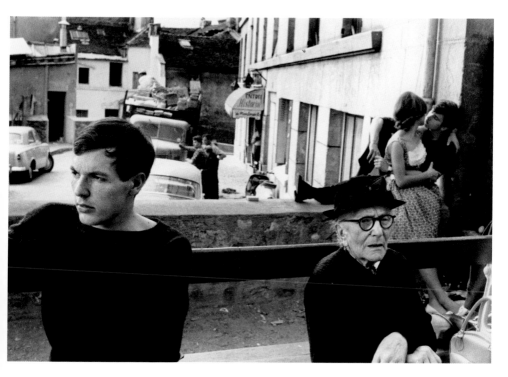

Montmartre, 1960

La construction de la maison de l'ORTF depuis un immeuble de la rue Jean-de-la-Fontaine, 1959

Construction work on the ORTF broadcasting center, seen from a building on Rue Jean-de-la-Fontaine

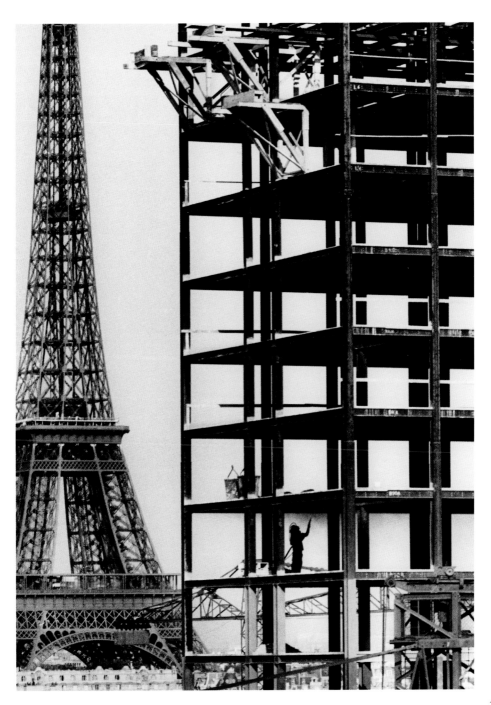

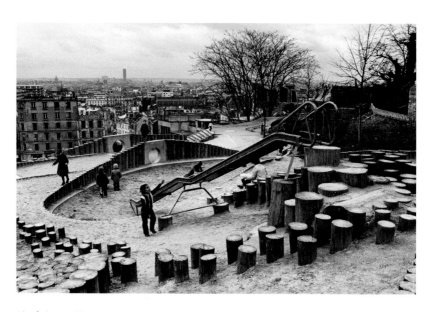

Aire de jeu, rue Piat, 1981

Playground, Rue Piat

Rue du Grenier-Saint-Lazare, 1981

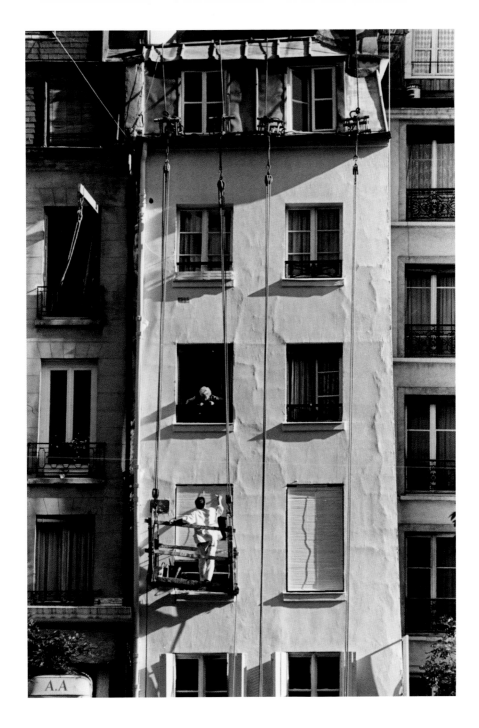

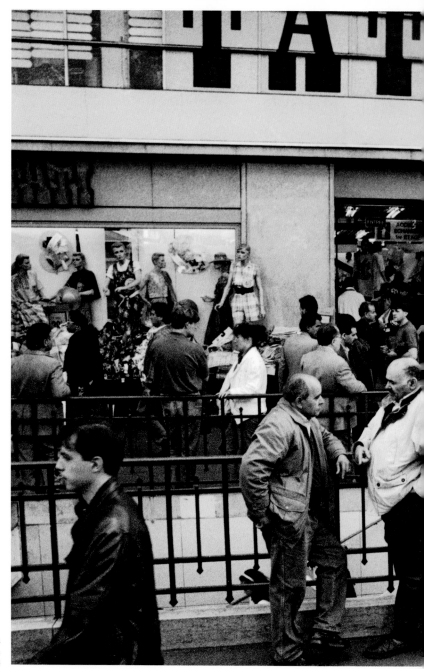

Place de la
République,
1992

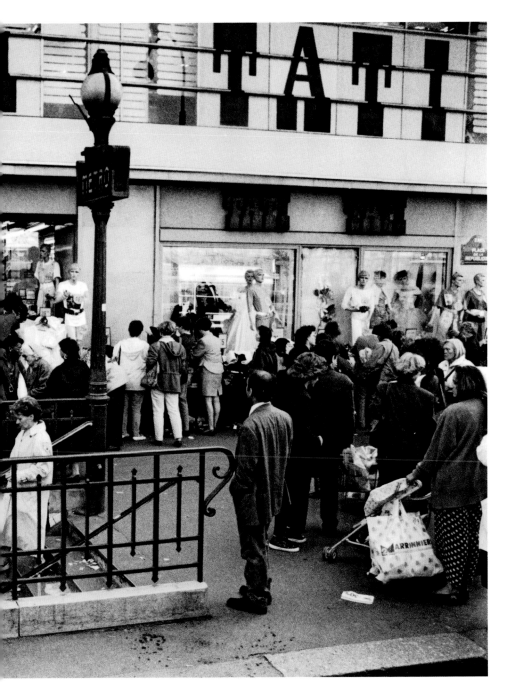

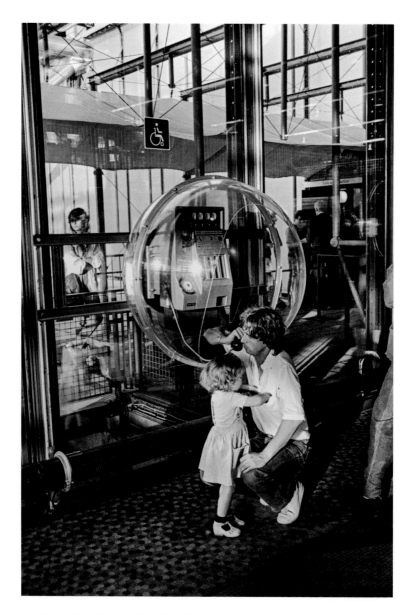

Impatience, Centre Georges-Pompidou, 1981

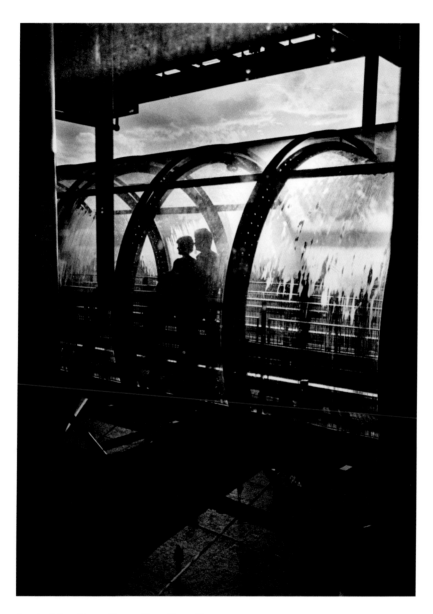

Jour de pluie au Centre Georges-Pompidou, 1981

A rainy day at the Centre Georges-Pompidou

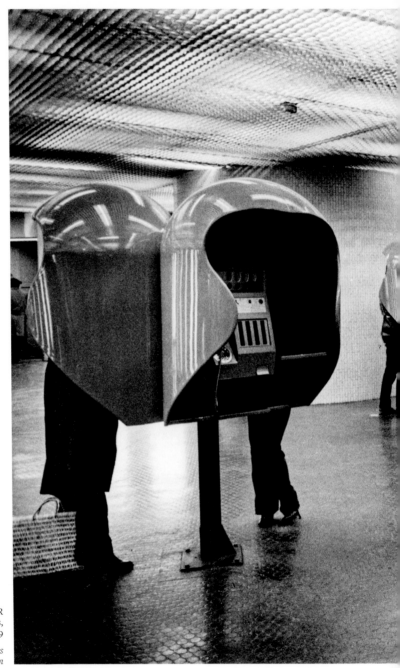

Station du RER
Châtelet-les-Halles,
1979

*Châtelet-les-Halles
RER train station*

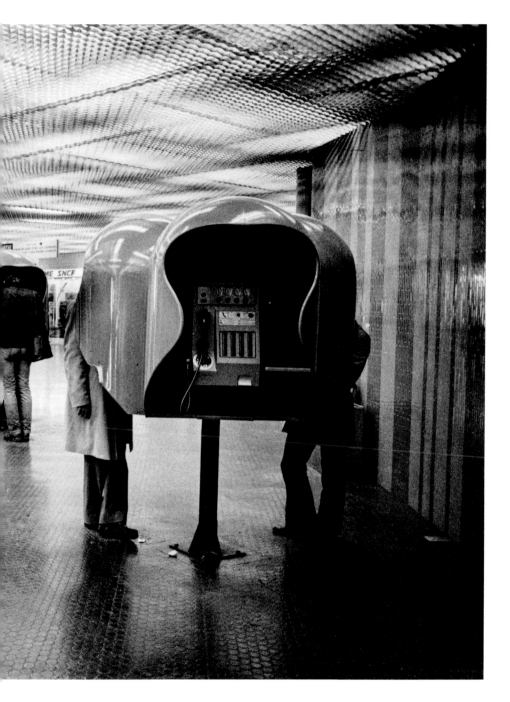

Le Louvre, 198▮

The Louvr

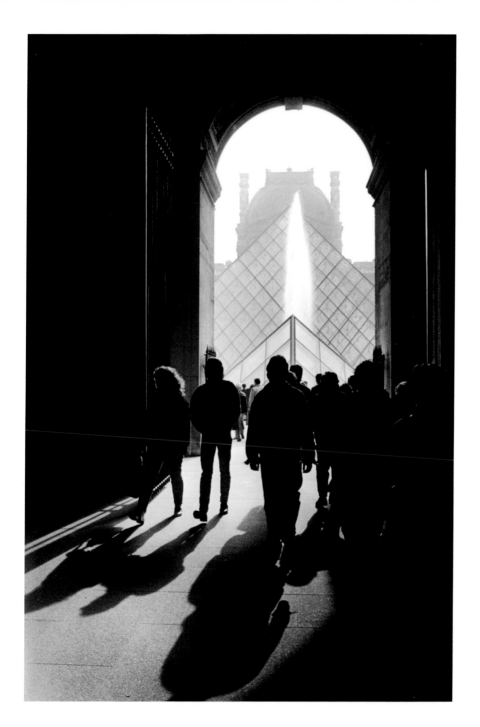

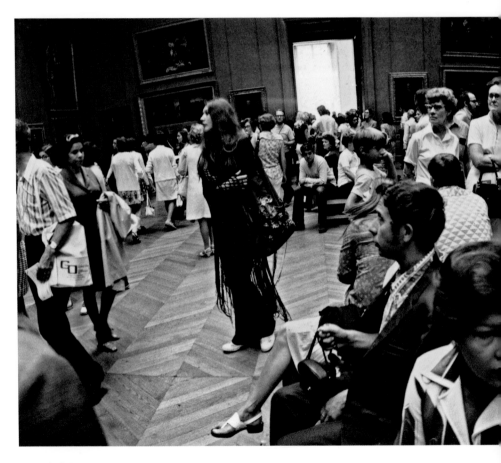

Au musée du Louvre, 1972

At the Musée du Louvre

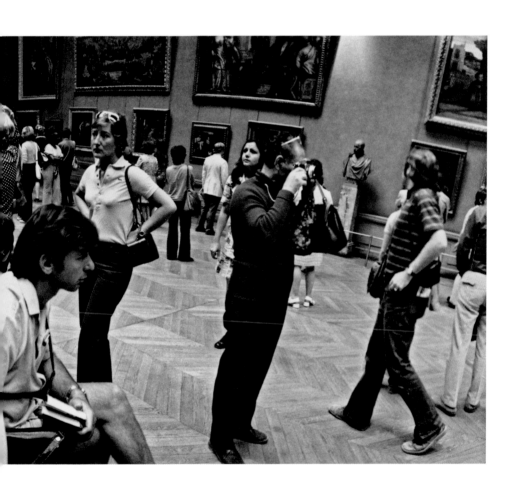

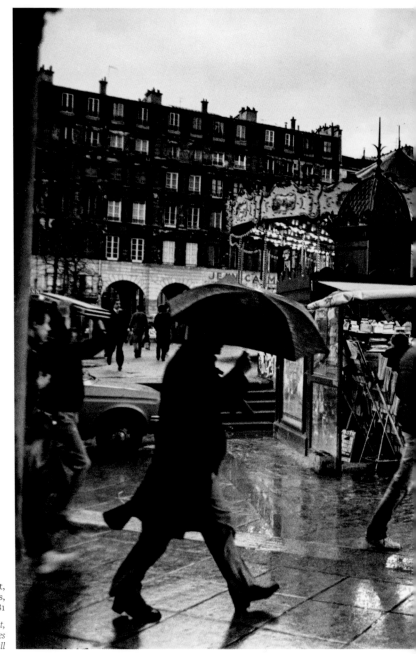

Rue Pierre-Lescot,
Forum des Halles,
1981

*Rue Pierre-Lescot,
Forum des Halles
shopping mall*

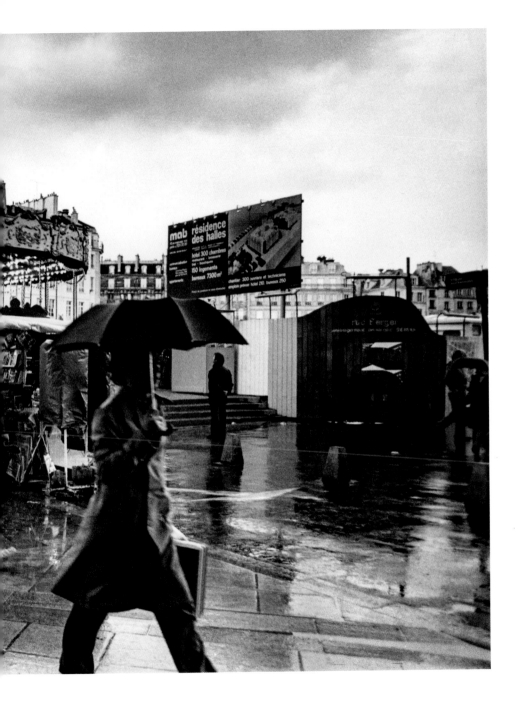

« Je ne crois pas du tout qu'une fée
spécialement attachée à ma personne ait,
tout au long de ma vie, semé des petits
miracles sur mon chemin.
Je pense plutôt qu'il en éclot tout le temps
et partout, mais nous oublions de regarder.
Quel bonheur d'avoir eu si souvent
les yeux dirigés du bon côté ! »

"I certainly do not believe that throughout my life
a good fairy, specially appointed to my person,
has scattered tiny miracles along my path.
I think that, on the contrary, they spring up
all the time, all around us, but we forget to look.
How wonderful to have been looking in the
right direction so often!"

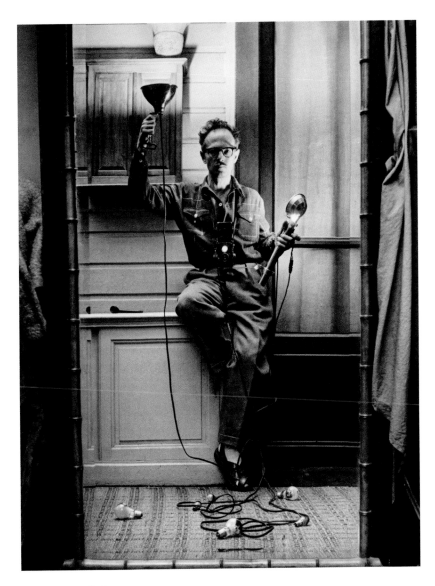

Autoportrait aux flashes, 1951

Self-portrait with flashbulbs

WILLY RONIS
Biographie

« Je n'ai jamais poursuivi l'insolite, le jamais-vu, l'extraordinaire,
mais bien ce qu'il y a de plus typique dans notre existence quotidienne,
dans quelque lieu que je me trouve... Quête sincère et passionnée
des modestes beautés de la vie ordinaire. »

Willy Ronis naît le 14 août 1910 à Paris, 8 cité Condorcet, dans le IXe arrondissement, où il grandira. Il étudie le dessin, le violon, l'harmonie, et s'initie au droit. En 1926, il reçoit son premier appareil et commence à photographier Paris. En 1932, sacrifiant sa vocation de musicien, il entre à l'atelier photographique de son père et, à la mort de ce dernier, devient reporter-illustrateur indépendant. Il publie ses premiers sujets de société dans la presse de gauche : *Ce Soir, l'Humanité, Regards*.
En 1937, il achète son premier Rolleiflex, rencontre Robert Capa, Naf et David Seymour. Sa première exposition, « Neige dans les Vosges », à la gare de l'Est à Paris, est suivie de « Paris de nuit ». Il photographie la grève dans les usines Citroën en 1938. Il vit alors avec sa mère et son frère 117 boulevard Richard-Lenoir, dans le XIe arrondissement.

La guerre le pousse à quitter Paris pour le sud de la France, où il pratique toutes sortes de métiers dont celui de peintre sur bijoux avec Marie-Anne Lansiaux (qu'il épouse en 1946). De retour dans la capitale en 1944, il s'installe dans le XVe arrondissement, passage des Charbonniers puis rue Bargue, travaille pour la presse illustrée et entre à l'agence Rapho en 1946. Lauréat du Prix Kodak en 1947, il est en 1951 l'un des « Five French Photographers »

exposés au Museum of Modern Art de New York, avec Brassaï, Henri Cartier-Bresson, Robert Doisneau et Izis.

Médaille d'or à la Biennale de Venise en 1954, il s'intéresse alors à Belleville et à Ménilmontant. Arthaud publie la même année un livre de 96 photos consacré à ce quartier, réédité trois fois dont la dernière aux éditions Hoëbeke en 1999, avec un texte de Didier Daeninckx. Son biographe, Bertrand Eveno, le commente ainsi : « Ce livre culte sur un quartier méconnu et très peu photographié à l'époque exprime un populisme proche de son ami Doisneau... et restitue la force graphique de paysages urbains uniques à Paris. »

En 1965, il participe à l'exposition « Six photographes et Paris » au musée des Arts décoratifs, avec Robert Doisneau, Daniel Frasnay, Jean Lattès, Roger Pic et Janine Niépce. Il enseigne à l'IDHEC, Estienne et Vaugirard, voyage dans les pays de l'Est, à Berlin, à Prague, à Moscou et expose « Images de la RDA » en 1967-1968.

En 1972, il part s'installer à Gordes puis à l'Isle-sur-la-Sorgue (Vaucluse) et enseigne aux Beaux-Arts d'Avignon, à Aix-en-Provence et à Marseille. En 1975, il est nommé, après Brassaï,

Président d'honneur de l'Association des photographes reporters-illustrateurs. Il obtient le Grand prix des Arts et des Lettres pour la Photographie en 1979. En 1980, il est l'invité d'honneur des XI⁰ Rencontres internationales de la photographie d'Arles. Il gagne le prix Nadar pour son album *Sur le fil du hasard* aux éditions Contrejour et expose à la galerie du Château d'eau à Toulouse. Patrick Barbéris réalise en 1982 un long métrage intitulé *Un voyage de Rose* avec Willy Ronis et Guy le Querrec.

En 1983, il donne son œuvre à l'État et se réinstalle à Paris, rue Beccaria dans le XII⁰ arrondissement puis rue de Lagny dans le XX⁰, entouré de ses tirages et négatifs dont il a gardé l'usufruit. *Mon Paris* paraît chez Denoël, reproduisant 171 photos, en 1985 – l'année de sa rétrospective au Palais de Tokyo et de sa nomination au titre de Commandeur dans l'ordre des Arts et des Lettres. Entre 1986 et 1989, il expose à New York, Moscou et Bologne ; Patrice Noïa lui consacre un portrait documentaire de 26 minutes, *Willy Ronis ou les cadeaux du hasard*, et il est nommé Chevalier de la Légion d'honneur.
En 1989, il complète sa donation à l'État par une seconde, comprenant sa production réalisée depuis 1983. À partir de 1990, les expositions se succèdent et il publie un grand nombre de livres, dont un Photo Poche au Centre national de la photographie, *Quand je serai grand...* aux Presses de la Cité, *Les Sorties du dimanche* chez Nathan, *Toutes Belles* chez Hoëbeke avec un texte de Régine Desforges, *Les Enfants de Germinal* en collaboration avec Jean-Philippe Charbonnier et Robert Doisneau (texte de François Cavanna), *À nous la vie !* avec un texte de Didier

Daeninckx, *Vivement Noël* et *La Provence* avec un texte de Edmonde Charles-Roux.

Il devient membre de la Royal Photographic Society of Great Britain en 1993 et expose au Museum of Modern Art d'Oxford en 1995 ; en 1994, il expose à Paris « Mes années 80 » à l'Hôtel de Sully, suivies en 1996 de « 70 ans de déclics (1926-1995) » au Pavillon des Arts.

En 2001, il dédie ses photos à l'album *Pour la liberté de la presse* de Reporters sans frontières, avec une préface de Bertrand Poirot-Delpech. Il publie chez Hoëbeke *Derrière l'objectif de Willy Ronis, photos et propos*, dont il signe le texte. Il est nommé Commandeur de l'Ordre national du mérite. En 2002, une rétrospective de 150 photos est présentée à la Bibliothèque municipale de Lyon et Phaidon lui consacre un ouvrage dans la collection « 55 ».

En 2005, pour son 95⁰ anniversaire, la ville de Paris lui rend hommage, à travers photographies, films et archives personnelles, dans une grande exposition à l'Hôtel de Ville de Paris.

En 2006, la Fondation La Caixa lui consacre une exposition rétrospective présentant 130 photos, présentée à Madrid, Murcia et Lleida (Espagne), sur une période de quinze mois. En 2009, le Jeu de Paume l'expose à la chapelle Sainte-Anne lors des Rencontres d'Arles.

Willy Ronis meurt à Paris le 12 septembre 2009. L'ensemble de son fonds, négatifs et tirages, ses archives et sa bibliothèque sont désormais conservés à la Médiathèque de l'architecture et du patrimoine, un service du ministère de la Culture.

WILLY RONIS
Biography

"I've never pursued the unusual, the one-of-a-kind,
the out-of-the-ordinary, but rather the most typical things
in our everyday existence, wherever I find myself. A sincere
and passionate quest for the simple beauty of daily life."

Willy Ronis was born on August 14, 1910, in Paris, at 8, Cité Condorcet in the 9th arrondissement, where he was to grow up. He studied drawing, the violin, and music, and he took up law studies. He was given his first camera in 1926, and soon started taking photographs of Paris. In 1932, abandoning his dream of becoming a musician, he began working at his father's photo studio. When his father died, Ronis became a freelance photo reporter, and his first social subjects appeared in left-wing publications such as *Ce Soir, l'Humanité,* and *Regards.* In 1937, he bought his first Rolleiflex and met Robert Capa, Naf (Neftali Avon), and David Seymour. His debut exhibition *Snow in the Vosges,* in Paris's Gare de l'Est, was followed by *Paris at Night.* He also covered the Citroën strike of 1938. At this time he was living with his mother and brother at 117, Boulevard Richard-Lenoir, in the 11th arrondissement.

Compelled by the outbreak of war to leave Paris for the south of France, he undertook various odd jobs there, including painting on jewelry with Marie-Anne Lansiaux, whom he married in 1946. He returned to the capital in 1944 and took up residence at Passage des Charbonniers in the 15th arrondissement, before moving to Rue Bargue. He worked for the illustrated press and joined the Rapho agency in 1946. He was the recipient of the Kodak Prize in 1947, and in 1951 he was selected for the exhibition *Five French*

Photographers held at the Museum of Modern Art in New York, along with Brassaï, Henri Cartier-Bresson, Robert Doisneau, and Izis.

Awarded the Gold Medal at the Venice Biennial in 1954, he decided to turn his lens on Belleville and Ménilmontant. In 1954, Éditions Arthaud published a book of ninety-six photographs devoted to these then deprived districts, which was reedited three times, the most recent edition being published by Hoëbeke in 1999, with a text by Didier Daeninckx. As his biographer Bertrand Eveno comments, "This cult book on a neglected district rarely photographed at the time bespeaks of a popular vein similar to that of his friend Doisneau . . . and captures the graphic power of some unique Paris cityscapes."

In 1965, Ronis participated in the exhibition *Six Photographers in Paris* at the Musée des Arts Décoratifs with Robert Doisneau, Daniel Frasnay, Jean Lattès, Roger Pic, and Janine Niépce. He taught at various film, arts, and graphic design schools including IDHEC (Institut des Hautes Études Cinématographiques), École Estienne, and Vaugirard (École Nationale Supérieure Louis-Lumière), and in 1967–68 he traveled extensively in Eastern Europe, to Berlin, Prague, and Moscow, exhibiting *Images of the GDR.*

In 1972, he moved to southern France—initially to Gordes and then to Isle-sur-la-Sorgue

(Vaucluse)—teaching at fine arts schools in Avignon, Aix-en-Provence, and Marseille. In 1975, following Brassaï, he was appointed honorary president of the French National Association of Photo Reporters–Illustrators, and he obtained the Grand Prix des Arts et des Lettres for photography in 1979.

In 1980, he was guest of honor at the eleventh Rencontres Internationales de la Photographie in Arles. He was awarded the Prix Nadar for his album *On Chance's Edge*, published by Éditions Contrejour, and he exhibited at the Château d'Eau gallery in Toulouse. In 1982, Patrick Barbéris shot a feature-length film with Willy Ronis and Guy le Querrec entitled *Un Voyage de Rose*.

In 1983, Ronis donated his oeuvre to the French State, conserving its usufruct. He moved back to Paris, first to Rue Beccaria in the 12th arrondissement, and then to Rue de Lagny in the 20th, where he lived surrounded by all his prints and negatives. Reproducing 171 photos, *Mon Paris* was published by Denoël in 1985, the same year as a retrospective at the Palais de Tokyo and his appointment as Commander in the French Order of Arts and Letters. Between 1986 and 1989, he exhibited in New York, Moscow, and Bologna; Patrice Noïa made a twenty-six-minute documentary film portrait, *Willy Ronis or the Gifts of Chance*; and Ronis was named Chevalier of the Legion of Honor.

In 1989, Ronis made another donation to the State including his work produced since 1983. From 1990, a succession of exhibitions ensued and Ronis published a large number of books, including a title in the *Photo Poche* series for the Centre National de la Photographie, *Quand Je Serai Grand...* published by the Presses de la Cité, *Les Sorties du Dimanche* with Nathan, *Toutes Belles* with Hoëbeke (with a text by Régine Desforges), *Les Enfants de Germinal* in collaboration with Jean-Philippe Charbonnier and Robert Doisneau (text by François Cavanna), *À Nous la Vie!* with text by Didier Daeninckx, *Vivement Noël*, and *La Provence* with text by Edmonde Charles-Roux.

He became a member of the Royal Photographic Society of Great Britain in 1993, and in 1995 he held an exhibition at the Museum of Modern Art, Oxford. The year 1994 saw the exhibition *Mes Années 80* at the Hôtel de Sully in Paris, followed in 1996 by *70 Ans de Déclics (1926–1995)* at the Pavillon des Arts, Paris. In 2001, he presented his photographs in the album *For Press Freedom*, by Reporters sans Frontières, with a foreword by Bertrand Poirot-Delpech, as well as authoring the accompanying text for *Derrière l'Objectif de Willy Ronis: Photos et Propos* (Hoëbeke). Ronis was also named Commander of the National Order of Merit. In 2002, a retrospective of 150 photos was held at the city library in Lyon, while Phaidon published a book on his work in its 55 series.

In 2005, as a tribute on his ninety-fifth birthday, the City of Paris staged a large-scale exhibition of photographs, films, and private archives at the Hôtel de Ville de Paris.

In 2006, the La Caixa Foundation organized a traveling retrospective of 130 photos, presented in Madrid, Murcia, and Lleida (Spain) over a period of fifteen months.

In 2009, on the occasion of the Rencontres Internationales de la Photographie in Arles, an exhibition of his work organized by the Jeu de Paume gallery was held at the Saint Anne chapel.

Willy Ronis died in Paris on September 12, 2009. The entire corpus of his negatives and prints as well as his archives and library are now housed in the Médiathèque de l'Architecture et du Patrimoine (media library of architecture and heritage), a service run by the Ministry of Culture.

Responsable éditoriale : Gaëlle Lassée, assistée d'Estelle Hamm
Conception graphique : Audrey Sednaoui
Réalisation graphique : Caroline Fortoul
Fabrication : Corinne Trovarelli
Photogravure : Les Artisans du Regard
Achevé d'imprimer par Toppan Leefung (Chine) en janvier 2018

Editorial Director: Kate Mascaro
Editor: Helen Adedotun
Design: Audrey Sednaoui
Layout and Typesetting: Caroline Fortoul
Production: Corinne Trovarelli
Color Separation: Les Artisans du Regard, Paris
Printed in China by Toppan Leefung

Flammarion, S.A.
87, quai Panhard et Levassor
75647 Paris Cedex 13
editions.flammarion.com

Dépôt légal: 04/2018
18 19 20 3 2 1